滿月 酒

BABY STEPS

電　　影　　書

鄭伯昱 編導
BARNEY CHENG

目次
CONTENTS

序／徐立功

「我是一個gay，我有追求幸福的權利，我認為我必須誠實以對，尊重我自己，我才有權利要求別人尊重我！」
——就是鄭伯昱這一席話感動了我，使我決心跟他走一趟《滿月酒》的旅程。

2013年9月9號，是一個令人難忘的日子，那一天的陽光很好，我照舊在辦公室裡上班，鄭伯昱突然來了，他穿得很簡單，卻帶有一個很燦爛的笑容，這以前我們是完全不認識的，他一到辦公室門前，就自我介紹著，他說：「徐老闆，我是從洛杉磯回來的鄭伯昱，我從歸亞蕾那裡知道，你已經拒絕了我，不會為我拍這部電影，也不會擔任我的製片，可是我仍然不死心，我很冒昧的來見你，希望你能改變你的想法。」他說：「我必須誠實的告訴你，我是一個gay，我的劇本寫的就是我自己的故事，我認為如果我不能誠實以對，如果我不能對自己有信心，我不尊重我自己，我就沒有權利要求別人尊重我。徐老闆，我相信，你一定會接受，一個人，不管他是誰，在這個世界上，他都有追求他幸福的權利，我接受我自己，我要活在陽光下追求我應有的幸福，麻煩你再看一下我的劇本吧！」他放下他的劇本走了，他的一席話，令我傻了。他一走，我就迫不及待拿起他的劇本來看，我的同事笑著跟我說，老闆，你一定被打動了，這個年輕人還真坦白，會這麼誠實的告訴別人他自己是個gay。

這是個開始。看完了劇本，我打電話給歸亞蕾，我告訴她，我見到鄭伯昱了。歸亞蕾笑著說，這個年輕人可愛吧！我說，

4

滿月酒
BABY STEPS

可愛的是他的坦白和真誠。歸亞蕾說，改變主意了是吧！我跟歸亞蕾說，妳演，我就接受。歸亞蕾很聰明，她知道這個小器的老闆，又要殺她的價了，她說，那就做吧！別考慮我的價碼了，我對你，永遠是最廉價的，你怎麼說，我們就怎麼辦，這才是重點。就這樣，我們開始討論她如何去詮釋一個尊重傳統婚姻的母親轉而接受非傳統婚姻的歷程。

歸亞蕾是一個非常好的演員，她從出道起，就從來不是以外形取勝，她長得很靈秀，卻一點也不艷。她給我最深的印象，就是在她出道第一部電影《煙雨濛濛》中的演出，她以桀驚不遜的眼光，去向離棄了她母女的老父要錢時，老父甩了她一個大耳光，她轉頭，在那個目光裡，充滿了恨的神采，令人終生難忘。至此歸亞蕾每一部電影，都以氣質取勝，她是個演員，不是個明星，可是她總給人她是一個巨星的感覺。我常跟歸亞蕾說，妳的命真不錯，妳是越老越好看，是影壇的不倒翁，歸亞蕾笑笑，那是我掙來的！一點也不錯，她真是認真，每接一個角色，她就會跟編劇、導演一再研究她的演出，認真得讓每個導演都很喜歡她，但是也都很怕她，因為她對自己演出的角色分析得很清楚，但是她太挑剔，讓人受不了。接演《滿月酒》後，為了進入角色，歸亞蕾去拜訪了鄭伯昱的親生母親，鄭媽媽很豁達，她把自己親身的經驗，全部告訴了歸亞蕾，這對歸亞蕾的演出有很大的幫助，她事後告訴鄭伯昱，你有一個很了不起的母親，你要好好孝敬她。鄭伯昱聽進去了，他也把歸亞蕾當成他另外一個母親。

鄭伯昱是一個很專業的導演，在拍攝的過程中，我鼓勵他自己擔任男主角，他不敢，他說他長得不夠英挺，不像明星，我跟他說，誰真正的英挺？真實就是美，安東尼昆、達斯汀霍夫曼美嗎？他們演活了角色，他們就美了。我跟他說，你最像劇中的男主角，因為那是你的故事，你演了最真實，最有說服力，當你真正進入角色裡，你就是最真最美的。他試了幾個男主角，最後接受了我的建議，自己親自上陣，除了作導演，也兼作片中的男主角，至於另外一位外籍男主角呢？鄭伯昱利用網路公開招考，沒想到消息一出，竟然有上百個人來應徵，我們從照片中篩選，並請歸亞蕾共同配搭試鏡，最後選了Michael Adam Hamilton擔任我們另外一位男主角。Michael是個很可愛的男孩子，他從入選起，就不停的學中文，並嘗試跟歸亞蕾培養母子感情，他認真、善良，是個很有前途的美國演員，他曾經跟綺拉‧奈特莉（Keira Knightley）合作電視廣告和戲劇演出呢！目前他在美國已經有了許多戲劇演出，如無意外，他將是美國年輕一代影人中，最有前途的一位。

　　鄭伯昱專業的訓練，使他對電影有很好的認知，他不但劇本寫得好，導演也有一套，他控鏡很穩，抓戲也抓得很準，幾場他和母親衝突的戲，他導且演出了他的真性情。更令我驚訝的是，鄭伯昱的剪接也是一流的，他能在一百分鐘內，把影片剪的乾淨俐落而流暢，他跟我說，如果嫌影片過長，他還可以把片子濃縮在九十分鐘內，我跟他說，可以了，我真怕他把精彩的畫面全剪掉了，他沒有，他說他前置作業做得很徹底，他在拍片之前，就已經把每個片段要拍多少分鐘全計算好了。在李安之後，我再度發掘了一位不自溺而喜歡擁抱觀眾的導演，他的未來前程，不可限量。

滿月酒
BABY STEPS

徐立功

　　跟鄭伯昱合作，使我再度找到了自己的定位。新人是可愛的，他們愛藝術，真誠想把他們儲存已久的精力全散發出來，你有機會，就應該給他們。這些年跟李安在藝術這條路上走了很久，當我跟他一起爬一座藝術大山時，有一天，當我爬到半山頂，我發現，他已經爬上了峰頂，我仰望著他，上年紀了，我自知已無力跟上了他，我沮喪之餘，卻發現山腳下仍有一群嗷嗷待哺的年輕人，他們似乎在召喚著我，我想我該下山了，如果我還有一點心力，我應該留給他們。如果有朝一日，我能再發現一位跟李安一樣優秀的人，那我就不祇是運氣好，而是還可以算是有一點眼光的人。我愛年輕人，我愛鄭伯昱，因為有你們，才使我找回我的信心，有了再努力的機會。

2014.12.17
徐立功
《滿月酒》監製

7
序

序／歸亞蕾

　　從影幾十年，不是每一部戲都是讓自己喜歡的，能激發內心的感動和激情的。當我第一次從鄭伯昱導演手中拿到劇本的時候，雖然不是那麼的吸引我，但是他的一句話讓我震撼了。他那麼誠實的告訴我，「這是我自己的故事，而這個故事我要拍成電影，獻給我的媽媽，而能演這個媽媽的人，非妳莫屬，二十年前我看過李安導演的《囍宴》，我就開始喜歡妳了，可是我擔心，不知妳是否年紀太大，應該八十好幾了吧！可是看了妳演的《飲食男女——好遠又好近》，才讓我鬆了一口氣，我終於找到了心儀已久的母親了。」聽到這裡，已經由不得我拒絕了。

　　我和他開始研究劇本，進入角色。越投入就越糾結，越痛苦，越難以自拔（雖然戲還沒有開拍）。他認真的告訴我，我們在開拍之前，先建立母子關係，我要開始喊妳媽媽了。於是我們開始磨合、溝通、爭執，也因為這樣，經常在不知不覺中把自己和角色混淆在一起了。一會兒是自己，一會兒又變成劇中的母親，我的女兒們說，「媽媽，戲還沒有開拍，請妳不要把生活攪亂了，我們都快受不了了。」這就是做演員的痛苦，而這種刻骨銘心的表演經驗，雖然是種享受，也真是很久才會抹去的陰影。

　　拍一部戲，不但要有好的劇本、好的演員和優秀的工作團隊，最重要的是要有錢，而他欠缺的就是資金，我想大概是拍不成了，但是伯昱的鍥而不捨，樂觀積極的態度，一再感動了我，

8

滿月酒
BABY STEPS

讓我不忍撒手不管，讓我也不知不覺的開始想幫助這位充滿理想的年輕人。

　　我的好友徐立功，我們認識三十多年，他有宏觀的眼界，對電影的敏銳以及看人的精準，我知道他是有眼光的，願意提攜愛電影而有才華的年輕人，而《滿月酒》我自認為是一部好的劇本，他肯定會支持的，我沒有想錯，我們的電影教父點頭了。

　　《滿月酒》開拍的過程中讓我更認識了編劇、導演和劇中的男主角丹尼（都屬於同一個人），那就是鄭伯昱，他勇敢、誠實、認真熱情、有才華、有愛心，有這樣的一個兒子，做媽媽的不必憂愁、痛苦、自責，應該和孩子一起勇敢的去面對、包容、理解、支持。就像戲的結尾我講的一段肺腑之言：我的兒子很勇敢，勇敢的去做他要做的事情，他不是不在乎他周遭的朋友，也不是不愛他的媽媽，可是他別無選擇，因為這就是他的人生，我理解了，我認同了，於是我和他一起走出了陰影，邁向了陽光。

2014.12.29
歸亞蕾
《滿月酒》女主角

序／陳若仙

　　時代在進步，觀念在改變，不同的時空背景，對人性的探討有著更深層的詮釋。提到「多元化家庭」，相信大家對這個名詞仍相當陌生，但對「多元成家」這個議題或許便略有所聞。「多元成家」意味著「有情人終成眷屬」之理所當然最完美的結果。長久以來社會上對「成家」概念所建構出的刻板印象，相當於普羅大眾所認知的男女雙方相戀、相愛、相惜到步入禮堂共組家庭的邏輯，但隨著時代的進步及處於全球化的環境，許多傳統的想法或受到外來的影響，已延伸出多元化的新思維，社會上對性別的界定尺度也越來越寬廣，人們不再像過去因他人不認同的性別傾向而壓抑自己，許多傳統的禁忌也漸漸的突破，人與人之間相處的感情、態度也逐漸擺脫傳統的束縛，對於同性之間的相戀也勇於表達，這一切一切即代表一個允許自己選擇自由意志的時代來臨。

　　《滿月酒》是一部以同性相戀者為藍圖的電影，主角受到傳統家庭觀念的束縛，又面臨傳宗接代的問題，在經由不同途徑尋求代理孕母的過程中，一連串的衝擊接踵而至。面對突如其來的問題與考驗，影片透過喜劇張力，將所有情境巧妙的結合，對於人性訴求給予正面的能量，讓觀眾不會認為是在看一部乏善可陳的同性相戀的電影。《滿月酒》涉及「多元成家」的各個層面，詮釋現實社會法律阻礙的無奈與真情纏綿的拉拒，突顯出當代人有違傳統倫理卻又無法與之完全切割的兩難境地。在現實生

滿月酒
BABY STEPS

活中，無論您身在何處，想必總有一些人對「多元成家」殷切渴
望，他們除了盼望得到人們的認同，更希望得到至親好友的祝
福，如何以正面的思維面對這看似違背倫理但又本於人性純真情
感的自然表露，也正是當前社會不可迴避的課題。

　　在現今的社會裡，許多人以異樣的眼光去質疑同性戀者，甚
至於將他們當成是一種疾病，對傳統保守的我而言，從排斥、迴
避到認同、支持的轉變過程，可說是因為《滿月酒》劇情而得到
了許多啟示。我們若能從人性的觀點，以「愛」為出發點，用客
觀角度去面對、去欣賞他們的優點，或許都能體會到，有些人特
殊性別的傾向其實大部份是與生俱來的，我們應該用更寬闊的心
境學會尊重、接納、關懷與包容，學習跳脫自我的框架，轉變心
念接受新觀念、應用新思維，自然對處事的態度與價值的認定，
就能用更大的格局去面對，無論對個人的歷練、家庭的經營或事
業上的發展，甚至於一個社會、國家的治理，都能有突破性的進
展，達到多贏的局面。《滿月酒》是一部扣人心弦的「多元」
代表作，絕對值得你我細細的品嚐。放大格局去感受多元的社
會，多元的文化，多采多姿的情感生活，這也正是人生所需要的
「真、善、美」最佳的寫照。

　　在此非常感謝徐立功先生長期投入國片的開發，也培育出無
數的國際級導演，他也是將國片推向國際舞台的最大功臣。

跨國界、跨文化、跨性別，親情、愛情交織，感人肺腑的《滿月酒》，希望能喚醒社會大眾尊重並重視同性戀者的權益，雖然他們的感情世界，仍有許多不能被接受的聲音，希望藉由片中傳達的正面力量，襯托出人性無界的胸襟，感化你我存在於內心的那份真情，為這個世界帶來祥和。在此獻上由衷的祝福，願天下有情人終成眷屬。

陳若仙
美國佳夢地國際企業集團　總裁

自序 /鄭伯昱

　　我第一次失戀是在大學的時候。那年暑假我待在家，孤獨，困惑，而且哀傷。我極需要有人幫我處理這些感受。母親問我怎麼了，「我失戀了，」我說，「為了一個男孩。」

　　那已經是二十多年前的事了。

　　自從我向母親出櫃後，我們很少談論我的私生活。這些年來，我已經有一群支持我的朋友，但母親則是非常孤單地一個人面對著（或著不去面對）有一個同性戀兒子這件事。每當我們一起出席家庭聚會，有些出於好意但愛管閒事的叔叔阿姨總是天真的問我：

　　「你什麼時候請我們喝喜酒？」

　　「你有女朋友嗎？」

　　我通常只是聳聳肩一笑置之。他們便轉向母親：

　　「Barney怎麼會到現在還單身呢？」

　　「他學歷好又有成就，一定有很多女孩子倒追他。」

　　然後一定會有以下這句：

　　「我認識一個很棒的女孩適合Barney！我朋友的女兒也住在洛杉磯，我可以安排他們在美國見面。」

　　有人說，當你出櫃的時候，你的父母就藏身隱遁入櫃。臺灣的親戚朋友中沒有人知道我是同志。我原本想告訴他們的，但為了母親的面子，我總是在家庭聚會中保持沉默。我會悄悄的瞄一下我媽的反應。她總顯得不太自在且受挫，彷彿她的生命中少了什麼或者不圓滿，這總讓我覺得自己是個是個讓她失望透頂的兒子。作為人子，這是世界上最痛苦的感受。我們從未談論這件事。過去這麼多年，這樣的沉默只是暫時的解決之道。然而，現在時代不一樣了，這樣的沉默也不再有用了。

　　在美國，婚姻平權是一項活躍的社會運動。我所居住的西好萊塢，行人穿越道上畫了頌揚多元的彩虹色，在那裡，同志就像到處都有的星巴克一樣平常普通。而我母親住在台北，她的親朋好友沒人知道我在美國的私生活。但我希望有一天，我能向親友們分享我的生活，母親能驕傲地向他們介紹我未來的男朋友，並邀請他們參加我們的婚禮。

　　有一次，我發現一部名為「*Google Baby*」的記錄片。這部片說的是一對以色列男同志渴望有個孩子。由於同志透過代理孕母生孩子在以色列是違法的，因此這對情侶與美國的卵子捐贈者合作，並向印度徵求代理孕母。孩子出生後，他們跋涉千里，橫跨半個地球去接他們的孩子。這對情侶追求這個非傳統家庭的歷程讓我深深著迷。

我很好奇像我這樣的單身男同志可擁有什麼樣的家庭，以及可行的選擇。我開始研究代理孕母，參加研討會，並且去了解最新的家庭計劃技術發展。經過省思和研究，我發覺擁有孩子對於任何人來說，都是極其不容易的旅程，尤其是對一個同志。他們面臨幾乎無法克服的障礙與各種面向的衝突；個人的、人際關係的、世代的、法律的、文化的、財務的、道德的以及國際的──這些都是構成一個出色電影劇本的豐富元素。我開始腦力激盪。我自問：我可以說一個什麼樣的故事，對整個世界都具有意義，而不只是一個給我自己的故事？我在不到兩週的時間內絞盡腦汁寫下初稿。《滿月酒》成形了。

　　《滿月酒》劇本至少經過了三十次的改寫，到底幾次我真的算不清了。其中最重要的角色是那位母親。2002年，我與伍迪・艾倫（Woody Allen）合作演出電影《好萊塢終局》（*Hollywood Ending*），和伍迪合作讓我領悟到「選角」是電影製作中最重要的一件事之一。選對了演員，這部電影就成功了一半。我知道我需要一位非常強的女演員來飾演這個母親。

　　起初，我心目中的人選是歸亞蕾。然而我不太確定她的年紀。李安的《囍宴》大約是二十年前的電影，歸亞蕾現在可能八十歲了，這對於劇中的母親一角太老了。於是我和製片面試了許多六十歲左右的女演員，但沒有人適合。

接著我看了亞蕾姊在《飲食男女：好遠又好近》[1]的演出，她的舞跳得很靈活，在片中極其迷人！我發覺亞蕾姊的年紀與我母親差不多，太完美了！我們在洛杉磯會面，我告訴她這部片的背景是一個非常個人的故事，以及我有多麼欣賞並尊敬她的演出。亞蕾姊的演技既生動又自然，她可以同時令你又哭又笑。開始合作後，我才了解到她看似毫不費力的演出源於她的努力。她是我所知道的演員中最認真的。

由於電影是一種合作的藝術，對身為導演的我而言，尊重演員的表演過程是很重要的。我鼓勵亞蕾姊大膽的詮釋她所扮演的角色。在我們開始合作之後，我們常常碰面討論，亞蕾姊會給我關於這個故事及其角色的建議。雖然作為編劇和導演，我有自己的觀點，但我非常認真地看待她的建議。我不斷的改寫，改寫，改寫。在我們碰面和工作這段期間，我們的友誼更深了。漸漸地，她成為我的朋友，夥伴，以及母親。

我和台灣的製片合作《滿月酒》，但多年來，我們無法籌到足夠的資金。由於這是個跨文化的故事，必須在美國和台灣取景，我們需要許多國際上的合作夥伴來投資這部電影。我們在美國已獲得足夠的資金，然而無法在台灣這邊取得足夠的錢來開拍。即使獲得文化部的補助[2]，我們仍然很難募得更多款項。我記得有位台灣的投資者說，同性戀是不道德的，他們絕不會投資這個計劃。

[1] 譯注：此片由曹瑞原執導，2012年3月於台灣上映。徐立功、韓小凌、葉如芬監製，藍正龍、霍思燕、歸亞蕾、曾江、張孝全等人主演。
[2] 譯注：本片獲得文化部影視及流行音樂產業局101年度國產電影長片第1-2期輔導金。

至此為止，我在這部片已投入兩年以上的時間，但是還在原地踏步。隨後台灣的製片決定退出，我深感沮喪且心神交瘁。我自問：應該從頭開始，繼續這計劃；還是放棄這一切，轉移目標？我致電亞蕾姊，告訴她台灣的製片退出了。我向她道歉浪費了她這麼多時間。亞蕾姊和我已投入許多，我們也成了好朋友，感情甚篤。她拾起電話打給她的老拍檔──奧斯卡贏家的製片人，徐立功[3]。

　　2013年9月，我飛來台北見徐老闆。初次見面，由於我的中文程度在對話上很受限，還不能直接理解他說的意思，而徐老闆常常說些深奧的話，我大概只能聽得懂一半，我通常只是微笑，不太懂他的意思，但佯裝點頭同意。還好有我們的總策劃楊惠怡幫我翻譯解釋。雖然徐老闆有點令人生畏，但有仁慈和藹之風。我告訴他拍這部片的動機，並且引以為傲的公開我的同志性向。對我而言，開放、真誠和坦率非常重要。如果他對於我是一個公開出櫃的同志有意見，我想，他就不會是這部電影最合適的製片。

　　我們會面許多次，越多溝通，我就越了解他。當我越了解他，我就越喜歡他。我在偶然間看見徐老闆在金馬獎典禮上得到終生成就獎的YouTube短片。他公開宣示對於妻子和家人的愛。這是一個多麼真誠而浪漫的男人！對我而言，他就像是父親。我們彼此更加信任。我飛回洛杉磯時還不知道這個作品的命運，然而兩個月後，我們在台北開拍了。

[3] 譯注：由李安執導、徐立功監製的《臥虎藏龍》榮獲第73屆奧斯卡最佳外語片獎。

拍攝非常困難，無時無刻都戰戰兢兢。每天都像是與時間和陽光賽跑，收工的時候都像是一個奇蹟。因為在這個作品中，我具有雙重角色：導演和演員。身為導演，我是這艘船的船長。我希望為我的演員和工作人員提供一個令人安心的工作環境，讓大家能夠發揮所長。我需要具備很清楚的視野，並向團隊傳達我的想法；一個最糟的導演就是不能下定決心。身為演員，我則需要擺脫束縛，當下全新而坦誠的活在每個瞬間。我必須非常清楚我的角色所處的情感曲線所在的位置。每當完成一個場景，我會卸下演員的身分，換上導演的角色，走向螢幕去檢視我們剛剛拍攝的影片，給演員和工作人員調整的指示，再迅速回到那個場景，保持冷靜，深呼吸，然後再試一次。我演出的每一個鏡頭都這麼做。這真的很瘋狂。

99.99%的演員都是自戀的。演員天生喜歡受到矚目。為了讓《滿月酒》成為一部好電影，我知道我必須與自戀的傾向對抗。這很不容易。我不斷提醒自己，對於每一個鏡頭，除了我自己的演出以外，還必須檢視場景中的其他要素。我一而再，再而三的自我提醒。因為我明白，如果沒有專注於所有的細節，電影就拍不好。後製期間，我非常幸運能和傑出的剪輯顧曉芸合作，她是我的客觀之眼。藉由她的幫助，我能客觀地為這部片做出最好的剪輯。

徐老闆說，每部電影都有它自己的命運。亞蕾姊和我每每回首這條路，總覺得有一股看不見的力量祝福著我們。之前久久無法募得充足的資金的經歷其實是件好事，延遲開拍讓我們有更多時間發展這個故事，並且使角色更加豐富。當我們開拍，我們才有更充足的準備來戰勝這看似無法克服的一仗。假如我們早幾年得到資金，這故事不會如此完滿，我不會遇到徐老闆，這部電影也不會有這樣好的結果。

　　藝術是很私人的。它等同於向世界分享絕大部分的靈魂。影像具有感染力並且能影響一個人的生命。這段從研究、撰寫《滿月酒》的劇本直到開拍的日子已是我人生最棒的旅程之一。這段歷程從感情上、智性上和藝術上都挑戰著我。從私人的層面來說，我拍攝了這部片，因而能與母親分享我的想法和觀點。我完全無法預料電影上映後，她會如何反應，她的朋友會怎麼想。但我知道這故事需要被訴說，不只是因為私人的理由，更因為這世界需要看見它。

　　拍攝《滿月酒》有許多高低起落。我很感恩在這條路上能遇到這麼多不可思議的人。亞蕾姊就像是一位母親，她在這計劃最低潮時伸出了援手，並將我介紹給徐老闆。徐老闆成為我另一個爸爸。我記得在台北後製期間，徐老闆和我每天都邊喝綠豆湯邊討論電影進展，多令人回味無窮！有人告訴我，有位男同志的媽

媽看了《滿月酒》的預告片感動落淚了。我一位男性異性戀朋友告訴我這部電影深深觸動了他，並提醒他建立一個家庭有多麼不容易。一個同志朋友告訴我，看完這部電影，他打算跟隨《滿月酒》的腳步，邁向成為父母之路。藝術的追求是一個非常孤獨的旅程。這些故事和我遇到的那些美妙的人，讓我的旅程不那麼孤獨，並提醒我這所有辛苦的付出都是值得的。

　　每個人的旅程都是不同的。儘管我出櫃了並引以為傲，我知道許多同志、雙性戀和跨性別者[4]仍然在暗處掙扎著。台灣就像世界上其他地方，正邁向令人振奮的同志平權運動。我希望我的電影能改變人心。透過我的電影，我希望人們能更理解同志一些，我們其實也就像其他人一樣。我希望這部片能鼓勵更多同志及其父母公開，並驕傲地追求我們的所愛，我們的幸福。這旅程將與《滿月酒》一同開始。轉變一小步，人生一大步。

Barney Cheng 2015.1.1

鄭伯昱

[4] 譯注：譯注：原文為「LGBT」。L，即Lesbians，女同性戀者；G，即Gays，男同性戀者；B，即Bisexuals，雙性戀者；T，即Transgender，跨性別者。

英文自序/Barney Cheng

My heart was broken for the first time in college. I was home for the summer. Alone, confused and sad, I desperately needed someone to help me process my feelings. My mother asked what was wrong. "My heart was broken," I told her, "by a boy." That was over two decades ago.

Ever since I came out to my mother, we rarely discussed my personal life. Throughout the years, I've developed a strong network of friends as my support system, but my mother was very much alone, dealing (or not dealing) with having a gay son.

Whenever we got together for family gatherings, a well-intentioned but nosey aunt, uncle or friend would always innocently ask me:

"When are you inviting us to your wedding banquet?"

"Do you have a girlfriend?"

I'd often just smile and shrug. They would turn to my mother:

"How come Barney's still single?"

"He's well-educated and successful. I bet he's got tons of girls chasing after him."

Then the inevitable:

"I know the perfect girl for Barney! My friend's daughter also lives in Los Angeles. I can arrange for them to meet in the U.S."

People say that when you come out of the closet, your parents go right in. None of my family friends and relatives in Taiwan knows I am gay. I would have come out to them, but out of respect for my mother I would always remain silent at family gatherings. I would secretly glance over to see my mother's reactions. She would always look uneasy and defeated as if something was missing or unfulfilled in her life. Her looks always made me feel like a big disappointment. That is the most tormenting feeling in the world for a son. We never talked about it. The silence worked for years. Things are different now, however, and the silence doesn't work anymore.

In the United States, marriage equality is a vibrant movement. I live in West Hollywood where the crosswalks are painted in rainbow colors to celebrate diversity; being gay is as commonplace as Starbucks. My mother lives in Taipei. None of her close friends or relatives knows about my personal life in the U.S. I wish, somehow, someday, I could share my life with relatives and family friends, that

my mother would proudly introduce my future boyfriend to them and invite them to my future wedding.

I came across a documentary called *Google Baby*. The film is about an Israeli gay couple desiring to have a baby. Because surrogacy is illegal for gay people in Israel, the couple worked with an egg donor in the U.S. and outsourced surrogacy to India. After the baby was born, the Israeli couple traveled thousands of miles across the globe to pick up their baby. I was intrigued by the couple's journey to start their non-traditional family.

I wondered about the kind of family I could have and the options available to me as a single gay man. I started doing research on surrogacy, attended conferences and learned about the latest family planning technology. Through my personal reflection and research, I learned that having a baby is an extremely complicated journey for anyone, but especially for a gay person. He or she faces seemingly insurmountable obstacles and conflicts—personal, interpersonal, generational, legal, cultural, financial, ethical and global—and these are rich ingredients for a compelling screenplay. I started brainstorming. What kind of story could I tell that would

matter not only to me but also to the world? I vomited all of my ideas out and wrote the first draft in less than two weeks. *Baby Steps* was conceived.

Since then, the screenplay went through at least 30 rewrites if not more; I honestly lost count. The most important character is the role of the mother. In 2002, I co-starred opposite Woody Allen in the movie *Hollywood Ending*. I learned from working with Woody that casting is one of the most important aspects of filmmaking. If you cast the right actors for the film, you have already won half of the battle. I knew I needed a very strong actress to play the mother.

From the beginning I had Ah-Leh Gua (Grace) in mind. However, I wasn't sure about her age. Ang Lee's *The Wedding Banquet* was filmed about twenty years ago. Grace would probably be in her 80's by now. That would have been too old for the mother character. Through my producer, I met with many potential actresses in the 60's age category. No one was right.

Then I saw Grace in *Joyful Reunion*. She was dancing agilely, devilishly adorable in the movie and definitely not an 80-year-old woman! I found out that Grace is about my mom's age. Perfect! We

met in Los Angeles. I told her the background of the project, and that it's a very personal story. I told her how much I admire and respect her work. Grace's acting is so rich and real that she can make you laugh and cry all at the same time. It wasn't until I started working with her that I realized her effortless acting came as a result of hard work.

Because film is a collaborative art, it is important to me as a director to respect an actor's process. I encouraged Grace to make strong, bold choices. Our collaborative journey began. We'd meet often. She would give me suggestions on the story and her character. Although I had my own point of view as a screenwriter and director, I took her ideas seriously. I rewrote, rewrote and rewrote. Through our meetings and work sessions, our friendship developed. Over time, she became a friend, a colleague and a mother.

I was working with a Taiwan producer on *Baby Steps*, but for many years, we could not get the movie fully funded. Because this is a cross-cultural story that takes place in the U.S. and Taiwan, we needed multiple international partners to finance the movie. We had already raised enough money from the U.S. side. However,

we could not raise enough money from the Taiwan side to start the movie. Even after receiving a production grant from the Taiwan Ministry of Culture, we still had difficulty getting additional funding. I remember being told by one of the Taiwanese investors that homosexuality is immoral, and that they would never fund this project.

By this time, I'd already invested more than two years in the project, and we were going nowhere. The Taiwan producer and I decided to part ways. I was deeply depressed and emotionally exhausted. I asked myself, should I continue and start from scratch again or abandon it altogether and move on to something else? I called Grace to tell her that the Taiwan producer had left the project. I apologized that I had wasted so much of her time. Grace and I had invested a lot in this project, and by this point, we'd become very good friends, and we genuinely liked each other. She picked up the phone and called her long-time collaborator, Oscar-winning Producer Li-Kong Hsu.

I flew to Taipei to meet with Mr. Hsu in September 2013. When I first met him, it was very difficult to understand him.

Mr. Hsu often spoke with poetic words. I could understand only about half of what he was saying. I'd often just politely smile and nod, pretending to understand. Fortunately Claire Yang, associate producer of Mr. Hsu's production company, translated and explained everything for me. Although Mr. Hsu was very intimidating, he had a sense of kindness. I told him about my motivation for making this movie and was very open about my identity as a proud gay man. It was important to me to be open, sincere and truthful. If he had problems with me being openly gay, I thought, then he would not have been the right producer for this project.

We met many times, and the more we communicated, the more I understood him. And the more I got to know him, the more I liked him. I came across a YouTube video. It was Mr. Hsu receiving his Lifetime Achievement Award at the Golden Horse ceremony. There he openly declared his love for his wife and family. I thought what a sincere and romantic man! A trust developed between us. I flew back to Los Angeles not knowing the fate of the production. Two months later we were filming in Taipei.

The shoot was very difficult. Every day felt like racing against

time and sunlight, and the end of each day always felt like a miracle. For this production I was wearing multiple hats: directing and acting.

As a director, I wanted to provide a safe and supportive environment for my cast and crew so they could excel in their areas of expertise. I needed to have a very clear vision and communicate my ideas to my team. The worst director is someone who can't make up his or her mind. As an actor, I needed to let go of control and be present, fresh and truthful in each moment. I needed to be very clear on the emotional arc of my character. I would do a scene, then take off the "actor" hat and put on the "director" hat, walk over to the monitor to review what we'd just filmed, give adjustment notes to cast and crew, then quickly go back to the scene, stay calm, breathe, and do it all over again. We did this for every single shot that I was in. It was crazy.

99.99% of actors are narcissistic by nature. An actor's natural inclination is to always focus on him or herself. For this to be a good movie, I knew that I needed to work against that narcissistic inclination. It was extremely difficult. I constantly reminded myself

to review not only my own acting but also other elements in the scene. I constantly reminded myself. Constantly. Every. Single. Take.

Because I knew that if I did not pay attention to all details, the movie would suffer profoundly. During post production, I was very fortunate to work with an amazing editor, Hsiao-Yun Ku, who would be my objective eyes. With her by my side, I was able to objectively make all the editing choices that were best for the movie.

Mr. Hsu said that every film has its own fate. Grace and I often look back on our journey together and feel that an invisible force was blessing us from above. The fact that we could not get the movie funded for a long time was a blessing in disguise. The delayed production gave us more time to develop the story and make our characters richer. By the time we started filming, we were much better prepared to overcome the seemingly insurmountable obstacles. Had we gotten funding years earlier, the story would not have been as full, I would not have met Mr. Hsu and the movie would not have lived up to its potential.

Art is deeply personal. It's about sharing a big part of one's

soul with the world. Images have the power to move and make an impact on someone's life. From research to writing to filmmaking, *Baby Steps* is one of the greatest journeys I have embarked on in my life. The journey has challenged me emotionally, intellectually and artistically. On a personal level, I made this film so I could share my ideas and thoughts with my mother. I had no idea how she would react to the story or what her friends would think when the movie came out. But I knew that this story needed to be told, not only for personal reasons, but because the world needed to see it

There have been many ups and downs in my journey with *Baby Steps*. I am grateful to have met so many incredible people along the way. Like a mother, Grace came to the rescue when we were at the lowest point of this project and introduced me to Mr. Hsu, who has become a father figure to me. I remember during post production in Taipei, Mr. Hsu and I would discuss the progress every afternoon over a bowl of mung bean soup. Such fond memories! Someone told me a mother with a gay son was moved to tears when she saw the trailer of *Baby Steps*. A straight friend of mine told me that the movie touched him profoundly and reminded him how difficult it was to start a family. A gay friend told me that after seeing the

movie, he's taking baby steps to becoming a parent. The pursuit of art is a very lonely journey. Stories like these and the wonderful people I've met make my journey less lonely and remind me that all the hard work was worthwhile.

Everyone's journey is different. Although I am out and proud, I know there are many LGBT individuals who are still struggling in the closet. Like the rest of the world, Taiwan is going through an exciting LGBT equality movement. I hope my film can change hearts and minds. Through *Baby Steps,* I hope audiences can come to understand gay people a little better and realize that we are like everyone else. I hope my film will encourage more gay people and parents to come out and proudly pursue love and happiness.

The journey starts with baby steps.

<div align="right">

Barney Cheng
1/1/2015

</div>

劇本
BABY STEPS

001

白天
內景／李媽媽的客廳（台北）
李媽媽

────────

△三顆石榴放置在佛桌上，輕淡的焚香漂浮在空氣中。

△一座觀音雕像端坐在蓮花座上，兩旁擺著盛開的蘭花。

△李家祖先的牌位擺在觀音像旁邊。

△李媽媽（68）虔誠地捧著香。

△牆上懸掛著一個亞洲男子（38）的相片。相片的影像漸溶為……

002

白天
內景／泰德的畫室（洛杉磯）
泰德

────────

△一張粉臘筆畫，是一對年輕，有魅力，不同種族的同性戀人，在托斯卡尼酒園的陽光中。

△泰德，約30歲，白人，英俊，輪廓鮮明。他溫暖的笑容散發出親切的魅力，讓人立刻就喜歡上他。泰德用粉臘筆加深畫中年輕情侶的線條和陰影。

003

早晨
外景／天空

△中華航空的飛機飛在藍天白雲的天空。

004

早晨
內景／計程車
丹尼

劇本

△丹尼（35歲），一個看來溫文儒雅的美籍華人，坐在朝台北的計程
　車裡，看著窗外的高速公路。

005

白天
內景／幻想的空間
丹尼，可愛的小男孩

———

△丹尼的夢想：

△丹尼拿著玩具跟一個可愛的小男孩玩。

△丹尼的臉上浮現滿足的微笑，充滿愛意的抱起小男孩。

006

白天
外景／台北

———

△台北早晨：學生穿越斑馬線去上課，豆漿店，忙碌的台北車
　站，捷運，西門紅樓，自由廣場，101大樓……

△片頭：滿月酒，Baby Steps。

007

白天
內景／客房（台北）
丹尼，蓋瑞

———

△一個手提電腦上顯示著各種國籍的年輕女孩，其中高矮胖

瘦都有，臉上堆滿笑容。

△滑鼠點向「亞洲女孩」，一個視窗跳了出來，上面顯示25歲，5'4"高，史丹佛畢業。

△丹尼與他的弟弟蓋瑞（Gary）（大約三十幾歲），一個可愛的混球，正盯著銀幕。

丹尼：她很聰明，教育也不錯，長的也蠻好看的。（She's smart. Well-educated. Attractive.）

蓋瑞：好看？她那麼肥！（Attractive? She's fat.）

丹尼：Gary你有毛病。（You're crazy, Gary.）

蓋瑞：你才有毛病，Danny。想像不到你要做這件事。（No, Danny. You're crazy. Can't believe you're doing this.）

008

白天
外景／街頭（台北）
丹尼，蓋瑞

△千名同志穿著萬聖節的服裝遊行著，手裡拿著各種旗幟。

△二十個身穿粉紅上衣的同志，一起撐著一個有如街道般長的彩虹旗。

△丹尼和他的朋友們在人群中歡呼。

△同志遊行的隊伍，擴散到整條街道上。

△李媽媽好奇的經過。

△一個很壯的男同志跑近李媽媽，給了她一個彩虹色的台灣國旗。人群歡呼。

△彩虹旗從李媽媽的手掉到地上。李媽媽不舒服的離開人群。

009

夜晚
內景／泰德的畫室（洛杉磯）
泰德

————

△泰德拿起畫。他微笑。

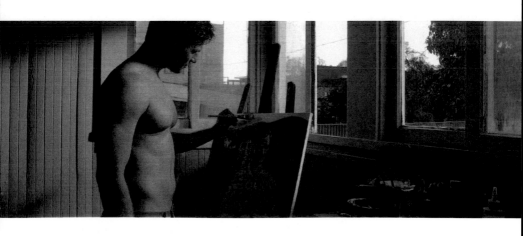

010

夜晚
內景／宴會廳（台北）
張阿姨，李媽媽，林醫師，丹尼

△一個蛋糕，玩具，禮物。

△滿桌客人的宴會廳。

△丹尼走了進來。

丹尼：張阿姨，妳好，對不起，我遲到了。（Hi Auntie Chang, so sorry I'm late.）

張阿姨：歡迎你來參加我孫子的滿月酒。（Welcome to my grandson's banquet.）

△丹尼抱著一個小嬰兒。

丹尼：哇！好可愛哦。（He's so cute.）

△李媽媽看到丹尼抱著一個小嬰兒。

△李媽媽嘆氣。

△李媽媽舉杯。

李媽媽：來來來，我們來敬薇薇和華華給我們生了一個白白胖胖的小寶貝。（Let's make a toast to their healthy beautiful baby.）

大家：恭喜，恭喜。（Congratulations.）

李媽媽：大家都說人生有三件喜事。第一件事就是結婚，第二件事就是生孩子，第三件事就是抱孫子。（People say there are three

滿月酒
BABY STEPS

major joys in life. First is getting married. Second is giving birth. And third is holding a grandchild in your arms. ）

△李媽媽轉向張阿姨。

李媽媽：唉，妳可是我們同學當中的第一名，抱的孫子最多。（Of all our classmates, you're number one. You have the most grandchildren. ）

張阿姨：拍照拍照，來，趕快，拍個全家福，小孫子一定要多拍幾張，來來來，你看我的小孫子多可愛……（Where's the photographer? My cute grandson needs more pictures… ）

△攝影師為這個幸福家庭拍攝許多照片：張阿姨，她的先生，薇薇，華華和小嬰兒。

△丹尼若有所思的微笑。丹尼看到媽媽充滿渴望地凝視這個幸福的家庭，有一點難過，一點羨慕，好像她的生命缺了什麼似的。

林醫師：Danny啊，你滿月的時候，我們都到你家慶賀。你媽高興的不得了，一晃眼長這麼大了，什麼時候請我們喝喜酒？（Danny, when you were one month old, we were all invited to your banquet. Your mom was so happy. How time flies. When are you inviting us to your wedding banquet? ）

丹尼：其實我已經有一個男——（Well, I already have a boy -- ）

李媽媽：不是，他女的朋友一大堆，沒一個他喜歡。（No, he's got tons of girlfriends. Too picky. Finds faults in every girl he dates. ）

△丹尼失望地看著媽媽。（都已經這麼多年了，為什麼還這麼怕人家知道。）

張阿姨：Danny，你要趕快結婚，不為你自己想，要為你媽媽想，

趕快結婚，生個孫子讓你媽媽抱抱——（Danny, hurry up and get married. If not for yourself, for your mom. She's been waiting a long time for a grandchild.）

李媽媽：好啦好啦，不要談他了，來來來，我們再敬薇薇和華華……（Enough about him. Let's make another toast to Wei Wei and Hua Hua.）

011

白天
內景／李媽媽的客廳（台北）
李媽媽，丹尼，蓋瑞

△丹尼打包行李。

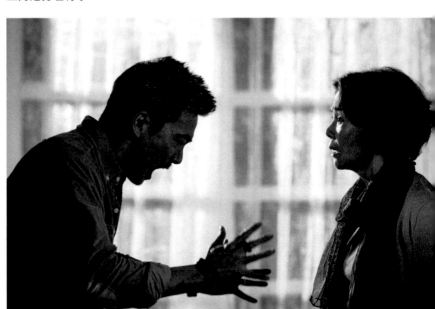

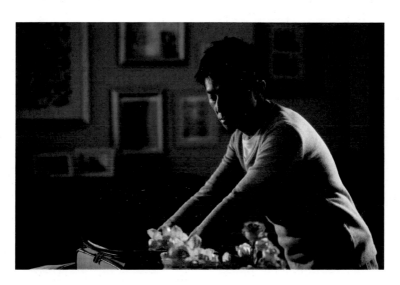

△李媽媽和蓋瑞不停的在爭執，好像丹尼不存在。

李媽媽：你聰明，書又讀得好，我們家的基因，爺爺，奶奶，你爸爸都是最好的，你們兩個也都是一等一的──（You're born with intelligence and excellent genes, have a good education -- ）

蓋瑞：媽──

李媽媽：還有，他們家沒有一個讀大學的。該讀書的時候不讀書，只知道貪玩，你有沒有想過，將來你的兒子要是有他們家的基因，怎麼辦？我要我的孫子──（She failed her college entrance exam. No one from her family went to college. If would be horrible if my grandchildren inherited their genes. I want my -- ）

△丹尼在他的行李旁，像一個隱形人一樣。丹尼沉思着。

蓋瑞：媽，妳說的這一些我都知道，我有聽進去，okay？但是妳要尊重我的選擇。是我要結婚，是我要娶她──（Ma! I understand,

okay? But you have to respect my choice. You're not the one marrying Cindy -- ）

李媽媽：什麼？你還要娶她？（What? You're thinking of marrying her?）

△關門的聲音。

△李媽媽和蓋瑞轉頭。丹尼已經離開了。

012

白天
內景／台北車站（台北）
丹尼，米奇

△一群外籍勞工聚集在這公共場所。

△丹尼看到米奇正與其他印尼傭們聊天。

△丹尼向米奇揮了揮手。

丹尼：Mickey.

米奇：Hi.

丹尼：Bye.

△拖著他的行李，丹尼走出火車站。

　　印尼朋友：那是誰？（Who's that?）

　　米奇：我老闆的小孩。（My boss's son.）

013

白天
外景／國際機場（洛杉磯）

────────

△飛機降落的聲音。

014

白天
外景／洛杉磯

────────

△洛杉磯市中心。高速公路。

015

白天
內景／丹尼的房間（洛杉磯）
丹尼，泰德

————————

△日光透過窗簾射入房間。

△丹尼睡在泰德的懷裡。

△泰德溫柔地親吻丹尼。

△丹尼醒來，看著泰德的笑臉。

　丹尼：Good morning. So good to be home.（早安，回到家真好。）

　泰德：Close your eyes. Close them.（把眼睛閉上。）

△泰德遞給丹尼一幅包裝好的畫，臉上滿是笑容。

滿月酒
BABY STEPS

泰德：Okay. Open. Happy anniversary.（好了，可以張開眼睛，週年快樂。）

丹尼：Oh my god.（我的天啊。）

△丹尼拆開禮物的包裝，看到一幅畫。

丹尼：Castelleto. Tuscany.（托斯卡尼小城堡。）

泰德：Our first trip together.（我們第一次旅行的地方。）

丹尼：Sweetie, I love it.（親愛的，我好喜歡哦。）

△丹尼親吻泰德。

丹尼：I'm so sorry. I totally lost track of time. This trip was so crazy, and I just...（對不起我完全忘了……這次回台北的時間太趕了……真對不起）

△很失望的泰德看著丹尼走出房間。

016

白天
內景／丹尼家庭院（洛杉磯）
丹尼，泰德

△丹尼讀iPad上的新聞，喝咖啡。

△驚訝的泰德看著丹尼，愉快地微笑。

　泰德：Whoa.

△早晨的陽光照在一個大型的畫架。

　丹尼：You're always here. I thought, why don't you just paint here. Make this your work space.（你常常待在這裡。我想，乾脆你就固定在這裏畫畫好了。）

　泰德：Thank you, sweetie.（謝謝你，親愛的。）

△他們親吻擁抱。

　丹尼/泰德：Happy anniversary.（週年快樂。）

滿月酒
BABY STEPS

017

白天
內景／COZZI 下午茶（台北）
李媽媽，辛迪，蓋瑞

△辛迪，蓋瑞和李媽媽坐在其中一桌。

李媽媽：你記得王伯伯吧，他兒子回來了，還帶著女朋友呢。我就跟他說啊，這女孩子啊不一定要太漂亮，最重要的，要懂事，要懂得持家，要懂得照顧孩子，家和萬事興。這樣家庭才會幸福。你說是吧。（Remember Uncle Wang? His son has a girlfriend now. So I told him, she doesn't need to be beautiful. It's more important she's smart. Comes from a good background. Knows how to take care of children. A happy family starts there.）

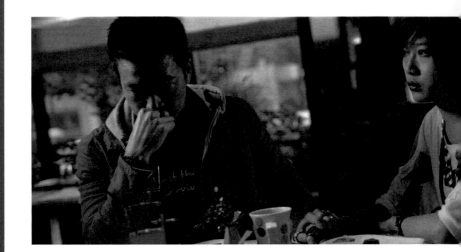

△李媽媽轉向辛迪。

李媽媽：我還跟他說，這女孩子最好是普通一點。最好是胖一點，屁股大一點，這樣比較能生嘛──（I also told him, it's better to marry a plain-looking girl. Preferably chubbier with bigger buttocks. That way she'll bear more children.）

辛迪：（受不了了）李媽媽，胖一點，屁股大一點，也要兒子喜歡才行啊。交女朋友又不是養豬公！我有事要先走了。（Chubbier with bigger buttocks? A girlfriend is not a pig, okay? Excuse me Mrs. Lee, I have an errand to run.）

△辛迪抓著皮包就往外走。蓋瑞跟著她走。

蓋瑞：Cindy! Cindy!

△蓋瑞回桌。

蓋瑞：媽，妳怎麼這樣子啊。（Ma, look what you've done.）

李媽媽：你多大了啊，都30了，你怎麼還在浪費時間？（How old are you now? Already 30. Why do you keep wasting time?）

蓋瑞：怎麼說我浪費時間？（Wasting time?）

李媽媽：你看看她剛才那個態度，沒家教！他們家的背景，根本就不適合我們家。你也要為你的未來著想啊。（Look at her attitude. So rude and disrespectful! She's not at all suitable for our family. You need to think about your future child.）

蓋瑞：我們又不一定要生孩子。現在很多人都不想生孩子。（What makes you think we want kids? Nowadays, a lot of people choose not to have kids.）

李媽媽：不生孩子交什麼女朋友？現在年輕人想法怎麼那麼古怪。（Why have a girlfriend if you don't plan to have kids? You young people are so weird.）

△蓋瑞不可置信得看著李媽媽。

李媽媽：你健健康康的，你又沒有得什麼病，你為什麼不生？Danny是因為他不能生……不是……（開始哭泣）……是他不要生。Danny不生，你也不生，我們家只有你了，那我們李家就要絕後了……（You're perfectly healthy, why won't you have kids? Danny can't…no…he won't have kids. You're our only hope. Otherwise, that's the end of the Lee family.）

蓋瑞：（受不了了）媽！我有我自己的選擇，Okay？不要管了好不好？就是因為妳這樣，所以Danny才不想讓妳知道他要生孩子的事啊。（Ma! Let me live my own life, okay? This is why Danny doesn't want you to know he's having a baby.）

△李媽媽的臉瞬間亮了起來。

018

白天
內景／丹尼的客廳（洛杉磯）
丹尼，泰德

▬▬▬▬▬▬

△丹尼滿手捧著電動牙刷和臉部／頭髮用品。他把全部都扔進一個箱
　子裡。

　泰德：How long is she staying for?（她會在這邊待多久？）Why are
　you putting my stuff away?（為什麼你要把我的東西收起來？）

△丹尼抓起沙發上的夾克和桌上的藝術書籍，丟進箱子裡。

　丹尼：I'm making room for her.（我要騰出一個房間給她。）

　泰德：Danny, your mom's not gonna go through your bathroom.（丹
　尼，你媽不會進我們的浴室的。）

　丹尼：Trust me. You don't know her.（相信我，你不了解她。）

△丹尼抓起桌上泰德和丹尼框好的小合照，丟進箱子裡。

△泰德搶回照片，擺回桌上。

　泰德：Danny, your mom knows you're gay. You don't have to hide this --
　（丹尼，你媽知道你是同性戀，你不需要藏這張照片——）

　丹尼：I'm not hiding, sweetie. It's complicated.（我不是在藏，只是情
　況有點複雜。）

　泰德：We should take her out to dinner.（我們應該好好請她吃頓
　飯。）

滿月酒
BABY STEPS

丹尼：No, no, no. Please. Just one week. Please. Besides, you need to water your plants. When was the last time you slept in your own apartment?（拜託，只要一個禮拜就好了，你也得回去澆花啊。你有多久沒回家睡覺了？）

泰德：I know, but I really wanna meet your mom. I can practice my Chinese with her.（但是我真的很想見你媽，而且我可以跟她練習我的中文！）Yo, Mrs. Lee，久仰大名（I've heard so much about you），not true. 李媽媽，看到妳很高興！（Mrs. Lee, it's so nice to finally meet you!）

△一個恐慌的丹尼。

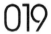

白天
外景／洛杉磯國際機場（洛杉磯）

△洛杉磯國際機場。

020

白天
外景／機場停車處（洛杉磯）
丹尼，李媽媽

────────

△停車場停滿了車子。

△丹尼推了一輛滿滿的行李車。李媽媽興奮地跟著丹尼。

李媽媽：怎麼你一個人來啊？你的honey呢？（How come you came alone? Where's your honey?）

丹尼：媽，妳在講什麼啊？（What are you talking about?）

△李媽媽興奮地抓住丹尼的手臂，臉上充滿微笑。

滿月酒
BABY STEPS

021

白天
外景／西好萊塢（洛杉磯）

────────────

△彩虹色的人行橫道。

022

白天
外景／丹尼的房子（洛杉磯）

────────────

△丹尼的車停在一個小房子的車道。

023

白天
內景／丹尼的客廳（洛杉磯）
丹尼，李媽媽

────────────

△一個豐富多彩的，藝術裝飾的客廳。

△李媽媽興高采烈地進了客廳。丹尼幫提著行李走了進來。

李媽媽：哎呀，真好！（So good to be home!）

△李媽媽到處檢查，看見一幅蠟筆畫，上面看起來好像是一個人的臉靠在另一個人的下半身，但又有點不像。

李媽媽：這畫怎麼這麼奇怪啊。（That's a weird painting.）

△李媽媽繼續她的檢查，不小心腿撞到一個桌子的角。

李媽媽：哎喲！這桌子不能這麼尖啊？這孩子撞傷了怎麼辦？（Ouch! This corner is too sharp. What if your baby bumps into it?）

△李媽媽坐在沙發上，整個人陷入軟的沙發裡。

李媽媽：哎喲！天啊！這對大肚子是很危險的。（Ow! This is killing my back!）

△李媽媽坐在另一個沙發上。

李媽媽：這個好，這就對了，把那一個換掉。（This is much better. Get rid of that couch.）

△李媽媽看到桌子上箱子。

李媽媽：這擺著什麼東西呀？（What's in here?）

丹尼：（快受不了了）媽，我們吃飯前妳要不要先洗個澡？比較舒服一點。（Ma, would you like to take a bath before dinner? Relax a little.）

李媽媽：好啊。（興奮地）你什麼時候讓我見她啊？你們怎麼認識的啊？她一定很漂亮！（When do I get to meet her? How did you meet? I bet she's gorgeous.）

024

夜晚
內景／丹尼的餐廳（洛杉磯）
丹尼，李媽媽

△一個驚嚇的李媽媽。她和丹尼坐在餐桌上的電腦前。

△銀幕上顯示一個代理孕母的網站，有許多不同國籍孕母的圖片。

△李媽媽看著銀幕，一句話都不說。

△丹尼顯示亞洲孕母的部分。

> **丹尼：**（很體貼）她是美國出生的中國人。27歲，5呎5，自己生了一個孩子。Fullerton College畢業的。（She's American-born Chinese. 27, 5'5. Has one child. Graduated from Fullerton College.）

△李媽媽盯著網站上的圖片。

> **丹尼：**或者是這一個，上海人，23歲，會講中文，在上海有一個孩子。（Or this one? She's from Shanghai. Speaks Mandarin, 23, has one boy.）

△李媽媽一直盯著電腦銀幕上，一句話都不說。

△銀幕上：試管，針頭，冷凍的胚胎。

> **丹尼：**這些代理孕母也是卵子的捐贈者。醫生會把我的精子注入她的卵子，讓她懷孕。媽妳不用擔心，這個公司的reputation非常的好，他會帶我們一步一步的進行的。但是手術過程費蠻高的。不過沒有關係。我會把我的一些股票賣掉，還有我公司的401（k）。
> （The surrogate would also be the egg donor. They would impregnate

her with my sperm. The company is highly reputable. They walk you through the entire process. It's quite expensive. But no worries. I'm going to sell stock and use part of my 401(k).）

△仍舊不發一語，李媽媽盯著網站上信用卡的標記。

丹尼：我還跟Gary開玩笑說，如果我全部用刷卡的，累積的miles可以讓我得到五張免費回台灣的機票。頭等艙哦！（I was joking with Gary. If I charged the expenses on my card, I'd earn enough points for five round-trip tickets to Taiwan. In first class.）

△李媽媽一直盯著電腦銀幕上，還是一句話都不說。

丹尼：或者是這一個？（How about this one?）

△李媽媽還是不說話。

丹尼：媽……我知道這不是很傳統的，但是我真的沒有其他的選擇啊。我不可能為了想生一個孩子去跟一個女人在一起。（Ma, I know it's non-traditional, but I have no choice. I'm not gonna be with a woman, or pretend to be someone I'm not, just to have a baby.）

李媽媽：對，你說的都對。你這不是在逼我，讓我也沒有選擇嗎？至少你應該選擇一個家世清白，身體健康，有學養的人吧。這樣我的孫子才會是健康的，聰明的。（I don't have a choice either. But at least you need to find someone with good family, healthy and well-educated. So I'll have smart, healthy grandchildren. How can you be so flippant about the whole thing?）

△李媽媽很生氣地離開餐廳。

025

白天
內景／丹尼的客廳（洛杉磯）
丹尼，李媽媽

————————

△代理孕母公司網站，自我介紹的video，一個白人代理孕母微笑著對
　鏡頭揮手：

白人代理孕母：Hi! It's wonderful to be able to help out. I love what
I do, and I look forward to meeting you and help make your dreams
come true. （我很喜歡代理孕母這個工作，也很期待幫助您實現夢
想。）

丹尼：Okay，我們全部看過的，這個是最好的。她的年齡，她的
家庭背景，而且她又上過這麼好的大學。她很健康，沒有什麼會遺
傳的疾病。她自己有三個孩子，她還幫了一對同性家庭生了一個
女兒。（Okay, of all the ones we've seen, she's the best. Perfect age,
good family, went to a great school. She's healthy, no genetic disorders.
She has three children. And she's helped a gay couple with their baby
daughter. ）

△李媽媽把 video 放了一遍又一遍。

白人代理孕母：（畫外音）I love what I do… I love what I do… I love
what I do. （我熱愛我的工作……我熱愛我的工作……我熱愛我的工
作。）

李媽媽：你怎麼知道她說的是真的？你又不認識她。如果她有精
神病怎麼辦？這可是咱們家千秋萬代的基因，可馬虎不得。（You

don't know her. How do you know she's not lying? What if she's a wacko? Her genes are going to pass down to our family.）

丹尼：媽媽，這個公司挑選過程非常嚴格的，Okay？（Ma, they screen all of their surrogates very carefully, okay?）

李媽媽：你怎麼知道？（How do you know?）

丹尼：因為這個公司的Reputation非常好，Okay？我讀過他們全部的review，Okay。我跟他們以前的客戶談過了，Okay？（Because the company's highly reputable, okay? I've read all of their reviews, okay? I've spoken with their former clients, okay?）

李媽媽：你以為那麼簡單啊？你根本就不知道自己在做什麼。（You think it's that easy? You have no idea what you're doing.）

026

夜晚
內景／外景／超市（洛杉磯）
丹尼，李媽媽

─────────

△丹尼和李媽媽走到冷藏食物區，兩人中間隔著一個購物車。

△兩人依舊不講話，無聲的戰爭繼續下去。

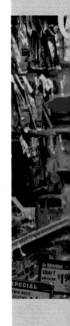

027

白天
內景／丹尼的客廳（洛杉磯）
李媽媽

————

△李媽媽不舒服的坐在沙發上，打手提電腦，戴著耳機。

李媽媽：Monday? No, no, no. Tuesday. Yeah, Tuesday! Okay. Thank you.
Bye bye.（星期一？No！星期二，對，星期二，好，謝謝。）

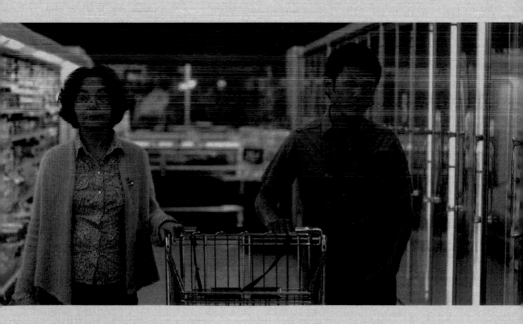

028

白天
外景／窮困的區域（洛杉磯）
李媽媽，墨西哥大流氓

△李媽媽滿臉疑惑的開著車，偷偷地跟著一輛破舊的汽車。

△李媽媽看見一個人在垃圾堆邊賣著舊衣服。

　李媽媽：（很困惑）什麼鬼地方啊？（Awful.）

△李媽媽看見一條野狗跑過街頭。

△李媽媽趕緊緊急剎車，汽車突然停止，將她往前推，又往後仰。

　李媽媽：哎喲！

△兩個墨西哥大流氓敲車門，不斷地盯著李媽媽。

△李媽媽趕緊開車走。

029

白天
外景／簡陋的屋子（洛杉磯）
李媽媽，金髮的男孩，流浪漢

△一個簡陋的小房子，牆上的油漆剝落。一個生鏽的圍籬包圍著它。

△李媽媽的車停在她跟蹤的破舊汽車旁。

△李媽媽下車。

△一個流浪漢推著超級市場的購物車走了過來。

△李媽媽經過一個棄置的發霉沙發和已經壞了的檯燈。

△李媽媽走向房子旁的車道。一個塞滿破爛垃圾的垃圾桶。

△房子的門開了個小縫，裡頭一個金髮的男孩看著李媽媽。

△門上掛著兩個警告："No trespassing"和"Beware of Dog"。

△李媽媽搗住鼻子，把一旁生鏽的鐵門推開。

△一頭鬥牛犬衝了出來，李媽媽嚇得跑走。

△汽車的警鈴聲大作。

△李媽媽看見兩個墨西哥大流氓正試圖搶劫她的車。

 李媽媽：Hey! Stop! That my car!（那是我的車！）

△兩個大流氓將李媽媽的車遠遠開走。

030

白天
內景／會議室（聖地亞哥）
丹尼，不感興趣的客戶

────────

△丹尼正試圖說服兩個不感興趣的客戶。

丹尼：We provide transcriptions, word processing, and help desk. Our document solutions team from Mumbai is your one-stop shop for all of your legal needs. (我們提供逐字稿，文字處理，客戶服務。我們孟買的公司可以解決您一切公司的所有需求。)

△狗吠聲響起。兩個客戶有點疑惑的看著周圍。

△李媽媽的笑臉出現在狗吠的手機。

△丹尼按「不接」的按鈕。

丹尼：In fact, last week, Anderson Perkins from Century City just became our clients. (上星期Anderson Perkins這家大公司成為我們的客戶了。)

△丹尼的電話又再度吠起。

丹尼：I'm sorry. Let me just turn this off. (對不起。等一下，我把手機關機。)

滿月酒
BABY STEPS

031

白天
外景／簡陋的屋子（洛杉磯）
李媽媽

──────

△一個驚嚇的李媽媽。

032

白天
內景／會議室（聖地亞哥）
丹尼

△丹尼拿著手機。

 丹尼：媽，可是我現在在San Diego耶。（Ma, I'm in San Diego.）

033

白天
內景／嬰兒房（洛杉磯）
伊福

△伊福（黑人，胖胖的，40歲左右）在一個嬰兒車邊講手機。

 伊福：（拿著手機）I can't. I'm babysitting. What's she doing in East L.A.?（我沒辦法，我正在帶孩子。她在東區做什麼？）

034

白天
外景／窮困的區域（洛杉磯）
泰德，李媽媽

△警車旁，一個警察在替飽受驚嚇的李媽媽作筆錄。

　李媽媽：Big guy. Stole my car. You know. Big. Big.（大個頭，偷了我的車，你知道嗎？大個兒……大個兒。）

△一輛車停在很害怕的李媽媽面前。泰德從車子出來。

　泰德：Mrs. Lee. Mrs. Lee. 我丹尼的朋友。（Mrs. Lee, I'm Danny's friend.）

△泰德很禮貌又很細心的幫李媽媽坐進車內。

　泰德：不用擔心。（Don't worry.）

035

白天
外景／好萊塢街道（洛杉磯）
泰德，李媽媽

△泰德開著車迅速的在車陣中穿梭。

李媽媽：（很命令跋扈的）Slow! Slow!（慢點！慢點！）

泰德：（笑著臉）Okay. Okay. Slow. Slow.（好的！好的！慢點！慢點！）

036

白天
外景／丹尼的房子（洛杉磯）
泰德，李媽媽

───────────

△泰德的車停在一個小房子的車道。

泰德：（一口完美流利的中文）李媽媽，看到妳很高興。（Mrs. Lee, it's so great to finally meet you.）

李媽媽：你中文説的很好。（Wow, your Chinese is excellent.）

泰德：謝謝。（Thank you.）

李媽媽：My English is not good.（我的英文不好。）

泰德：No. Seriously. Your English is quite good.（不會啊！妳英文説得很好。）

李媽媽：Thank you.（謝謝。）

△當李媽媽即將開門時，泰德拿出鑰匙開門。

泰德：I got it.（我來。）

△李媽媽盯著拿自己鑰匙打開門的泰德。

037

白天
內景／丹尼的客廳（洛杉磯）
李媽媽，泰德，丹尼

△李媽媽：How long did you learn Chinese?（你學中文多久了？）

泰德：Oh. I studied in college. I also practice with the Lin family.（我大學時學過。而且我也常常跟林叔叔保持練習——）

李媽媽：Lin family? Are they from Taiwan?（林叔叔？他是台灣人嗎？）

泰德：Yeah.（是的。）

李媽媽：Maybe I know them.（搞不好我認識他們。）

泰德：No. They're second-generation Taiwanese-American. They're family.（輕聲笑）（不可能吧！他們是第二代台裔美國人。我們像一家人。）

△泰德去廚房裡的冰箱。

△李媽媽拿起餐桌上的水壺，幫泰德倒一杯水。

△手拿著橙汁和冰茶。

泰德：Orange juice and...（柳橙汁和……）

△泰德走近李媽媽，她轉身，嚇了一跳，把水都潑在泰德的衣服上。

李媽媽：Sorry! I take towel...（對不起！我來拿毛巾……）

泰德：It's okay. No, no, no. I'll get it. It's okay. You sit down. You had a

long afternoon.（沒事沒事，我來，您請坐，您忙了一下午。）

△泰德帶李媽媽進客廳。

泰德：Here. Sit.（李媽媽請坐。）

李媽媽：這是我……（This is my house...）

泰德：Mrs. Lee, would you like some tea?（李媽媽。要不要喝茶？）

李媽媽：No thank you.（不用。謝謝。）

泰德：Are you hungry?（餓不餓？）

李媽媽：No thank you.（不餓。謝謝。）

泰德：You sure?（真的？）

李媽媽：I sure. Everything no thank you.（真的，什麼都不需要。）

泰德：I'm just gonna get a towel.（好，我去拿一條毛巾。）

△泰德和李媽媽坐在客廳，一起喝茶

泰德：So San Diego is about two hours away. Danny should be home soon.（聖地牙哥離洛杉磯大約兩小時，丹尼應該快到家了。）

李媽媽：Thank you.（謝謝。）

泰德：You're welcome.（不客氣。）

李媽媽：How long do you know Danny? How did you meet? Are you also...uh...（你認識丹尼多久了？怎麼認識的？你也是……）

泰德：...... gay? Uh, yes.（……同性戀？對。）I'm Tate. Tate.（我是泰德。泰德。）

△泰德意識到李媽媽對這個名字沒有任何反應。

泰德：（失望貌）...Oh. Danny and I are close friends.（喔……我和丹尼是親密的朋友。）

李媽媽：You a good friend. I'm very happy Danny has a good friend like you. What do you do?（你是個很好的朋友。我很高興丹尼有像你這麼好的朋友。你是做什麼的呢？）

泰德：I'm an illustrator. I paint. I'll show you.（我是插畫家。看到那個嗎？）

△泰德指著牆上那個有同性性暗示的蠟筆畫。

泰德：Danny and I, we love this piece. It represents the balance between --（丹尼和我，我們都非常喜歡這張畫。它表達了某種平衡——）

△大門打開，丹尼走進。

丹尼：媽，到底發生什麼事啊？妳還好吧？（Ma, what happened? Are you okay?）（對泰德）Thank you.（謝謝你。）

泰德：（有點不高興）We need to talk.（我有話跟你講。）

△泰德從書櫃裡拿了一本書。

△李媽媽仔細觀察一切。

△丹尼陪泰德走到門口。

泰德：Very nice to meet you.（很高興見到您。）

△丹尼回到客廳。

丹尼：到底發生了什麼事？（What happened?）

李媽媽：我去買菜啊。（I was grocery shopping.）

丹尼：買菜？去東區？我們隔壁就是Trader Joe's。妳跑去東區買菜做什麼？（Grocery shopping? In East LA? You could have walked to Trader Joe's. What were you doing in East LA?）

038

白天
內景／代理孕母公司會議室（洛杉磯）
李媽媽，丹尼，代理孕母，金髮男孩

△一個高級的代理孕母公司。地板到天花板的玻璃窗可以看到整個洛杉磯。

△丹尼和李媽媽與一個白人代理孕母對坐。

丹尼：I spoke with Alan and Mike, and they were just so happy with their baby daughter.（我跟Alan和Mike談過了。他們對他們的女兒非常滿意。）

白人代理孕母：It was such my pleasure. They were so caring and respectful, and I was so glad to see them with their baby girl. I can just tell they're gonna be amazing daddies.（我很高興能與他們合作。他們兩人很關心這件事，也很尊重我。他們一定是非常好的父親。）

△白人代理孕母轉向李媽媽。

代理孕母：It was great to see you again, Mrs. Lee.（李太太，很高興再次見到妳。）

△感覺有點怪，丹尼看李媽媽。

李媽媽：You like Chinese herbs?（妳吃中藥嗎？）

白人代理孕母：Chinese herbs?（中藥？）

李媽媽：When I pregnant, I eat Chinese herbs. Very important for baby.（我懷孕的時候，都是吃中藥。這對胎兒很重要。）

白人代理孕母：Oh, Really? That's Interesting. I've never had Chinese herbs before, but that's good to know.（是嗎？真是有趣。我沒吃過中藥。謝謝您告訴我這些。）

丹尼：My mom's a strong believer in Chinese medicine. Supposed to be really really great for fertility.（我媽媽非常相信中藥。中國人認為懷孕時吃中藥非常滋補。）

李媽媽：In Taiwan, we have special mushrooms in very high mountain. Very powerful. Will make my grandson very strong.（在台灣的高山上

滿月酒
BABY STEPS

有一種很特別的菇，功效很強，吃了會讓我的孫子頭好壯壯。）

白人代理孕母：Oh...

李媽媽：You must eat. Every week.（妳每個禮拜都要吃。）

白人代理孕母：Uh...okay...thank you.（嗯⋯⋯好的⋯⋯謝謝。）

李媽媽：Your kitchen, clean?（妳的廚房乾淨吧？）

白人代理孕母：Spotless. Perfectly spotless.（很乾淨。非常乾淨。）

李媽媽：（問丹尼）什麼是spotless?（What is 'spotless'?）

丹尼：Spotless就是很乾淨。他們的廚房很乾淨。（'Spotless' means very clean. Their kitchen is very clean.）

白人代理孕母：My family, we love to gather in the kitchen. It's our favorite room of the house.（我們全家人最愛聚在廚房。那是我們最愛待的地方。）

△李媽媽看起來氣炸了。她闔上檔案夾，把東西收一收，起身站起來。

丹尼：媽妳要去哪裡啊？（Ma, where are you going?）

李媽媽：不聽她胡扯了。你要聽她胡說八道你就繼續的聽吧，okay？（I've had enough of her crap, okay. If you want to stay and listen to this nonsense, go right ahead.）

丹尼：媽，請妳坐下來，okay?（Ma, please sit down.）

白人代理孕母：What's going on?（怎麼回事？）

李媽媽：Smell bad. Very very bad.（真臭，臭死了。）

白人代理孕母：I'm sorry --（我很抱歉——）

丹尼：No, no, no. We're sorry --（不，不，不。我很抱歉——）

李媽媽：什麼spotless。她是個騙子。（Spotless? She's a liar.）

丹尼：媽妳在講什麼啊？怎麼這麼沒有禮貌？（What are you talking about? Ma, you're being so rude.）

李媽媽：禮貌？你知道她住的什麼鬼地方嗎？你知道她家髒亂成什麼樣子嗎？（Rude? You should have seen her house. Horrifying.）

丹尼：Oh my god! 媽，怎麼這樣子啊！（Oh my god. Ma, that's terrible.）

李媽媽：對啊。這就是你費盡心思找的人啊。（Exactly. This is your best choice? Pathetic!）

丹尼：媽，我說的是妳耶！（I'm talking about you! How could you --）

李媽媽：我是為了你好耶。像這樣的人你還想跟她一起生孩子嗎？（I did this for you. You want to have children with someone like her?）

丹尼：至少妳要跟我商量一下啊——（You should've at least discussed this with me.）

李媽媽：我怎麼跟你商量啊？跟你商量我都快累死了！亂七八糟的！（Who has the energy to argue with you. Too exhausting. What a friggin' mess!）

△李媽媽憤怒地手一揮，桌上的文件夾和紙張往四處飛起來。

△李媽媽狂暴地走出房間，甩門離去。

劇本

039

白天
內景／丹尼的廚房（洛杉磯）
李媽媽，丹尼

────────────

△丹尼很生氣，在煙霧瀰漫的廚房做飯。

丹尼：妳跟本就是故意在破壞我的計劃。（You are intentionally sabotaging my plans.）

李媽媽：你怎麼能這麼説呢？生孩子是大事。生了就沒得換了。當然要慎重啊。（How can you say that? Having a baby is serious. Once it's here, it can't be returned. I want to do it right.）

△丹尼把一盤燒焦的肉放在餐桌上，在李媽媽的旁邊。

丹尼：請妳不要再管了，好不好？讓我自己把這件事情做好就好了，Okay?（Please stay out of it, okay?）

李媽媽：你以為我愛管啊？是你自己沒把事情做好的。（Stay out of it? You can't do this all by yourself.）

丹尼：媽，我不是小孩子，Okay?我會把這件事情做的非常好的，okay?（I'm not a kid, okay? Why do you treat me like I don't know what I'm doing?）

李媽媽：那你為什麼怕我知道？怕父母親知道的事就不是什麼好事。是好事就不會怕父母親知道。（Because you don't. Otherwise you wouldn't have left me out of something this important.）

丹尼：我不是怕妳知道。是妳從來都沒有關心過我的生活。妳每

次一直在煩Gary女朋友的事情。可是妳從來沒有問過我男朋友的事情。妳知道我交過幾個男朋友嗎？媽，我並不是怕妳知道，是妳對我的生活一點興趣都沒有。（I have not left you out. You've never cared about me. You constantly obsess over Gary and his girlfriend, but you've never once asked me about my boyfriend. Ma, I have not left you out. You've never expressed interest in my life.）

李媽媽：你看看你……什麼態度啊？（That is not true.）

△丹尼離開，留下媽媽一個人。一桌未觸動過的食物。

△兩個人都很倔強。僵局。許久不說話。

△過了一會……

丹尼：媽，妳明天幾點的飛機？我可以取消公司的約會，送妳去機場。（Ma, what time's your flight tomorrow? I'll cancel my appointments and take you to the airport.）

△不理丹尼，李媽媽撥打她的電話。

李媽媽：張先生，我明天要回台灣了。麻煩你來接我好不好？我兒子沒空。我想早一點，兩點，謝謝，明天見。（Mr. Chang? Sorry to bother you. I'm going back to Taiwan tomorrow. Could you take me to the airport? My son? He has no time for me. Two o'clock. Thank you. See you tomorrow.）

040

白天
外景／丹尼的房子（洛杉磯）
丹尼，李媽媽，張先生

△丹尼看到張先生把李媽媽的行李放在汽車後備箱。

　　丹尼：媽，一路順風。（Ma, have a safe flight.）

△李媽媽不理丹尼，關上車門。

△失望的丹尼看到車子開走。

滿月酒
BABY STEPS

041

白天
內景／車（洛杉磯）
李媽媽，張先生

△在後座，李媽媽失望的快哭出來了。

042

白天
內景／丹尼的房子（洛杉磯）
丹尼，泰德

————

△泰德和丹尼一起把泰德的東西從箱子裡拿出來，放回客廳裡。

泰德：So...when were you planning on telling her about us? And why have you kept this a secret from me the whole time?（你什麼時候才要跟她說我們的事？還有為什麼你也一直瞞著我？）

△丹尼沒有回答。他從箱子裡拿出他們的合照，放回桌上。

泰德：Look, I just think it's really weird that we've been together for two years, and your mother knew nothing about me.（我們在一起已經兩年了，為什麼你媽一點都不認識我。）

丹尼：I'm sorry. It's not just you. She knows nothing about me. She could care less about my personal life.（對不起。這不是因為你的關係，而是她根本不了解我，也很少在乎我的私生活。）

泰德：Danny, that is not true. She came all the way here from Taipei.（怎麼會呢？她大老遠從台北飛來。）

丹尼：Because she wants a grandson.（因為她想要一個孫子。）

△泰德欲言又止。

丹尼：What?（怎麼了？）

泰德：Nothing.（沒事。）

丹尼：Sweetie.（親愛的。）

泰德：Why do you want a baby so much?（你為什麼你這麼想要小孩？）Danny, do you know what we have to give up to have a baby?（你知道為了生小孩，我們要放棄多少東西嗎？）No more fabulous Atlantis cruises. No more Runyon Canyon yoga classes on Sunday. Forget our annual trips to the Mammoth. No more spontaneous wine-tasting in Solvang. Gone.（再也沒有機會去郵輪度假了，也別想星期天上峽谷的瑜珈課。週末去丹麥村品酒也不可能的。一年一度馬麥斯湖滑雪更不用說了。）

泰德：Why tie ourselves down like that?（我們為什麼要這樣困住自己呢？）

丹尼：Sweetie, we can do it all and have it all.（親愛的，我們有孩子以後還是什麼都可以做到。）

泰德：No, we can't! Danny, you don't know what it means to be a father.（不行，丹尼。我們做不到。你根本不懂如何當爸爸。）

△泰德很情緒化，試圖組織他的想法再繼續說。

泰德：Do you know what it felt like to be ten years old alone...because your parents were never home? What it felt like to have your neighbors Mr. and Mrs. Lin at your basketball game cheering for you because your parents were too busy with their stupid gallery opening? I don't wanna be like my father.（你能夠了解一個十歲的小孩因為爸媽不在家，獨自一個人的滋味嗎？你能想像你的爸媽忙著出席他們畫廊的開幕，只有鄰居林叔叔林媽媽來看籃球比賽，替你加油的感覺嗎？我不想變成跟我爸一樣的人。）

丹尼：Sweetie, you would be a great dad.（親愛的，你一定會是個很好的爸爸。）

滿月酒
BABY STEPS

泰德：You don't get it. I don't want to be a dad. I don't know how to be a dad. And that is not fair to do to a child.（你真的不懂。我不要當爸爸。我也不知道怎麼當爸爸。這對孩子太不公平了。）

△泰德走開。

043

白天
外景／Runyon 峽谷（洛杉磯）
丹尼

△丹尼坐在山頂，看著整個洛杉磯，沉思。丹尼的回想：

泰德：Why do you want a baby so much?（你為什麼你這麼想要小孩？）

△丹尼的想像：丹尼與一個可愛的小男孩玩積木。

丹尼：（畫外音）It's like...you see her smile. She's so happy. And

81

劇本

proud. And you wish she never loses that smile.
（因為……你看著她的微笑，她是那麼的快
樂，也為你感到驕傲，而你也希望她的笑容永
遠不會消失。）

044

白天
內景／嬰兒房（洛杉磯）
丹尼，伊福，嬰兒

△丹尼幫一個小朋友換衣服。

△伊福看到丹尼充滿挫折，一臉茫然，想安慰他。

伊福：Oh my god, your mom's a mess. Spying
on the surrogate.（天啊！你媽真是太可愛了。
竟然偷偷地跑去看代理孕母。）How did she
get the address? They don't give out that kind
of confidential information. It's supposed to be
anonymous.（你媽怎麼有代理孕母的地址？他
們不可能給那種私人資料的。）

△丹尼笑了。

丹尼：She made an appointment to meet with
her then followed her home.（她跟代理孕母約見
面，然後偷偷跟蹤她回家。）

伊福：Oh my god. Brilliant. She's a genius!（天啊！太聰明，太厲害了！）

丹尼：（對小孩）不要小看我們臺灣的媽媽。她們很厲害。（Never underestimate the power of Taiwanese mothers.）

△伊福指著她的iPad。

伊福：How about this one?（那這個呢？）

045

夜晚
內景／丹尼家的辦公室（洛杉磯）
丹尼

△丹尼看代理孕母網站上的介紹影片：友善的代理孕母看來十分善良，大概20歲。

友善的代理孕母：Hi. I love being a surrogate mother. It fills my heart with so much joy and love. I'm looking forward to helping you start your own family.（我很喜歡當代理孕母。這個工作讓我十分開心。希望能儘快和您合作。）

△丹尼笑了笑，順勢做了筆記。

046

白天
外景／洛杉磯同志中心（洛杉磯）

一個碩大的建築物，外頭用彩虹的旗幟佈置。

滿月酒
BABY STEPS

047

白天
內景／洛杉磯同志中心（洛杉磯）
丹尼，特麗沙，特麗沙的太太

△男性及女性的同志圍坐成一個圓圈。

△丹尼的身邊坐著一對茫然失措的女同志特麗沙（TEKISHA）（大約三十幾歲）和她的太太。

特麗沙：And when we found out we were going to have twins, you could imagine, we were overjoyed.（醫生告訴我們，我們會生雙胞胎，你們可以想像我們有多快樂。）But then they both came down with Fragile X.（但是他們有先天性的智能障礙。）

丹尼：Fragile X?（智能障礙？）

特麗沙：Fragile X is a genetic syndrome that leads to autism, mental and behavioral retardation.（智能障礙是基因的問題。他們有行為上和心理上的障礙。）We had no idea that both of our twins would end up with Fragile X.（我們根本不知道兩個孩子竟然都得到這種基因的病。）

丹尼：So, now- six years later- you're suing the fertility clinic?（現在已經過了六年了，你們要控告生產中心？）

特麗沙：Yes.（是的。）

△丹尼驚怖的看著這對女同志。

048

白天
外景／丹尼的後院（洛杉磯）
丹尼，伊福

————

△手提電腦的銀幕上又出現那個友善的代理孕母的檔案（#568）。

△伊福正講著電話，看著丹尼，賊哈哈的笑了笑。

伊福：Yes, I'm calling to confirm my meeting with Surrogate #568. Wednesday? 2:30 pm. Perfect. Thank you very much. （是的，我想確認和代理孕母#568小姐星期三下午兩點半的面談。太好了。謝謝。）

049

白天
外景／郊區街道（洛杉磯）
丹尼，伊福，友善的代理孕母，粗暴男人

△丹尼開車，他們開過一個溫馨的中上階層的小郊區。

伊福：（畫外音）Here it is. 1326.（到了，1326號。）She's really really nice. And sweet. I like her a lot.（她真的不錯。非常友善。我很喜歡她。）

△丹尼將車子停在一個不錯的房子前方。房前的花園整理的十分乾淨。丹尼往車外看看，微笑著下車。

女人的聲音：What did you just say? WHAT THE FUCK!（你說什麼？他媽的！幹！）

△友善的代理孕母，穿著她的睡衣，爆衝出來，對著一個身材魁梧，跑上貨車開走的男人狂嘯。

友善的代理孕母：You can go fuck yourself!（你去死吧！）You hear me, douchebag. Drive away, pussy! Eat shit, you piece of shit!（你這個爛人，去吃大便吧！）

滿月酒
BABY STEPS

△抱著嚎啕大哭的嬰兒，她看到丹尼。

友善的代理孕母：What are you looking at?（看什麼看？）

△被嚇到的丹尼趕緊上車走人。

050

白天
內景／丹尼的客廳（洛杉磯）
丹尼

━━━━━━━━

△尼坐在鋼琴前面，一隻手指按著琴鍵沉思著。

△他彈起琴來。丹尼看著鋼琴上一張李媽媽年輕時的黑白照片。

△音樂的旋律深化，照片慢慢動了起來，開始一段音樂回憶／現在畫面。

051

白天
內景／李媽媽的客廳（台北）
小丹尼，年輕的李媽媽

━━━━━━━━

△小丹尼（3歲）在角落看見年輕的李媽媽正拿著香祭拜李爸爸的遺照。

△小丹尼走到李媽媽身邊。

△小丹尼站在遺照前，搞不清楚也很傷心⋯⋯

052

白天
內景／丹尼的客廳（洛杉磯）
丹尼

△⋯⋯現在的丹尼搞不清楚也很傷心的沉思著。

△丹尼拿起手機撥打。

　　答錄機：對不起⋯⋯請留言。（Sorry we're not home right now.

Please leave a message after the beep. Thank you.)

丹尼：媽，生日快樂。（ Ma, happy birthday.)

△丹尼正要掛電話⋯⋯

丹尼：媽，對不起，還是妳說的對。（ Ma, I'm sorry. You were right.)

053

白天
外景／高級海灘餐廳（洛杉磯）
丹尼，泰德

───────────

△餐廳充斥著艷麗的情人節擺置。笑容滿溢的情人們享用著浪漫的餐點。

△泰德和丹尼盯著他們的酒杯，滿面愁容。

△一陣長久的沈默。

△丹尼伸出手，握住泰德的手。在餐桌上一張情人節卡片。

泰德：I was always a mild annoyance to my folks. Always in their way. That was the worst feeling in the world. To feel like in someone's way. I know this is important to you, and I don't wish to be in your way. （一直以來，我總是感覺我是我爸媽的阻礙⋯⋯這是世界上最不舒服的感覺⋯⋯感覺我阻礙了一個人。我知道這件事對你來講很重要，我不想給你負擔，阻礙你希望做的事。）

丹尼：Having a baby is important to me. So are you. But you were

89

劇本

right. I can't possibly have it all. Tate, I've been so incredibly selfish. It's not fair to you. It's not fair for the child.（生孩子對我來講很重要，但是你也很重要。你說的對，我不可能什麼都有。泰德，我一直都很自私，這對你，對孩子來講，都是不公平的。）

△兩人雙手緊握，兩人都不想要分開。

054

白天
外景／比佛利山公園

△比佛利山公園。一個女人與狗一起玩。

055

白天
內景／自慰室（洛杉磯）
丹尼，生育護士

────────

△一個看來十分嚴格的生育護士陪著丹尼走入房間。

 生育護士：We're just gonna go right here.（來這一間。）Good thing about these magazines, they never go out of style.（這些A書的好處就是永遠不會過期。）

△生育護士給了丹尼一個杯子後就走出。

 生育護士：Here you go. Fill it up. Enjoy!（享受一下吧。填滿一點哦。）

△丹尼關閉門。

△牆上掛了一張蒙娜麗莎的畫？！

△牆上貼了一張提示圖：不要忘了洗手。

△一大碗金魚缸？！

△丹尼餵金魚。

△丹尼弄了點乾手消毒劑後摩擦雙手，翻著A書，他看著一個裸體的女郎，閉上眼睛，開始自慰。

056

白天
內景／嬰兒診所（洛杉磯）
丹尼，生育護士

―――――

△生育護士正在講電話。丹尼躡手躡腳的走出自慰室。

生育護士：That was quick.（哇，你超快的！）

丹尼：I need to get my laptop. You have WiFi here, right?（我需要我的電腦。你們這有無線網路吧？）

057

白天
內景／自慰室（洛杉磯）
丹尼

―――――

△丹尼看著電腦上的同志A片自慰著。

A片男性1：（畫外音）Oh yeah...ride that fucker!（哦……坐上去！）

A片男性2：（畫外音）Oh yeah...fucke me...ah...harder...（哦……幹我……大力一點……）

丹尼：Ahhhh...（啊……）

058

夜晚
內景／丹尼家的辦公室（洛杉磯）
丹尼

△心不在焉的丹尼翻著一疊文件。

△電腦上正播放著一則新聞。

新聞播報員：It's recovering much slower than expected. Economists still have all kinds of concerns from consumer's confidence to what will happen to folks' 401(k)s. This was not a good day on Wall Street.（經濟復甦比預期的要慢得多，消費者對整個經濟非常沒有信心，今天華爾街股票再次降了……）

△丹尼在電腦銀幕上看著他的股票報告，簡直不敢相信自己的眼睛。

△一個聲音從丹尼的手機上傳來。

印度經理：（畫外音）Hello, Danny. Are you still there?（丹尼，你還在嗎？）

△丹尼眼睛仍舊盯著電腦銀幕，拿起手機。

丹尼：（講電話）…… yeah. Anyways, I'll keep you updated regarding Arthur Mannning.（好的。我會持續回報亞瑟曼尼的狀況。）

059

白天
內景／辦公室（孟買）
印度經理

─────────

△一個大辦公室。印度員工正聽著耳機打電腦。

印度經理（大約40幾歲）正在監工。

印度經理：（講電話）Actually, well...the reason I called today, we need to schedule a video-conference on Tuesday.（是這樣的……我今天打電話的原因是……我們下星期二需要找個時間視訊會議。）

INTERCUT：丹尼家的辦公室（洛杉磯）／孟買辦公室（孟買）

丹尼：Okay. Send me a reminder on Tuesday.（好。再傳會議時間給我。）

印度經理：You didn't hear this from me. There have been some changes.（我偷偷跟你講。事情有一些變化。）

△印度經理深吸一口氣，然後……

印度經理：We're shutting down the California sales team.（公司要結束加州的銷售團隊。）

丹尼：What?（什麼？）

印度經理：I'm sorry, Danny.（很抱歉。）

丹尼：They're getting rid of us? I just secured that big Century City account for the company. That's --（他們要炒掉我們？我才剛替公司保住了那個超大的客戶……）

印度經理：Bob just told me this morning. It was not my decision.（包伯今天早上才跟我說的。不是我決定的。）

丹尼：Ahhhhh.（啊。）

印度經理：I actually tried telling Bob that we really needed you.（我一直告訴包伯，我們真的很需要你。）

丹尼：Thank you, Raj. Really appreciate that. It's just...this is really really bad timing. I need...ahhhhh.（瑞吉，真的非常感謝你，只是⋯⋯在這個節骨眼上⋯⋯我正需要一筆錢⋯⋯怎麼辦⋯⋯）

印度經理：I know. We're getting a lot of business directly from the firms. They outsource everything to India now. Telecommunications, graphic designs, babies...（許多公司都直接來印度做。比較便宜。像電信，平面設計，嬰兒⋯⋯）

丹尼：Babies?（嬰兒？）

印度經理：Yeah. Even babies.（是的。連嬰兒也是。）

滿月酒
BABY STEPS

060

白天
內景／泰德的車（洛杉磯）
丹尼，泰德

────────

△泰德開車。丹尼坐在乘客座上。兩人都沉默不語。

泰德：（傷心）Have a great trip.（一路順風。）

061

白天
外景／洛杉磯國際機場

————————

△一架飛機飛過天空。

062

白天
外景／街道（孟買）
丹尼，李媽媽

————————

△忙碌擁擠的街道。到處都是汽車，人，巴士。

△李媽媽和丹尼坐在因塞車擁擠而停頓的計程車裡。

　丹尼：媽，不是妳想像的，Okay？（It's not what you're thinking, okay?）

　李媽媽：那你到底在說什麼？（Then what are you talking about?）

　丹尼：我打算在加州找一個卵子捐贈者，買她的卵子和我的精子來製造胚胎。（I plan to find an egg donor in California. Create an embryo with my sperm and her egg.）

　李媽媽：誰的卵子？（Whose egg?）

丹尼：還在找。然後把胚胎注入印度代理孕母的體內。有點像……租她的子宮租9個月。這裡的服務又好又便宜。（I'm still looking. Then transfer the embryo to a surrogate here in India. Kind of like...renting her womb for nine months. It's much cheaper here.）

李媽媽：便宜？（Cheaper?）

丹尼：至少比美國便宜十倍以上。（Yes. It'll cost ten times more in the U.S.）

李媽媽：那 quality 一定不好。一分錢一分貨。（Then the quality must be lousy. You get what you pay for.）

丹尼：媽。

李媽媽：這麼重要的事，你怎麼只想到便宜呢？你有工作，又不是沒有錢，為什麼要跑到這種地方來生？出了事怎麼辦？（It's the most important decision of your life. You wanna save a few bucks? You have a job. You have money. Why are we here in India? What if something goes wrong?）

丹尼：不會出事的。我們都還沒有參觀他們的設備，妳為什麼馬上就往壞的地方想呢？（Nothing's gonna go wrong. Why are you so negative? We haven't even visited the clinic?）

滿月酒
BABY STEPS

063

白天
外景／Runyon峽谷（洛杉磯）
泰德

△泰德一個人爬山。一個男子慢跑經過泰德身邊，對他微笑。泰德視
　若無睹地對著空氣發呆。

064

白天
內景／受孕中心等候區（孟買）

△許多國外的夫妻坐在等候室。

065

白天
內景／代理孕母房（孟買）
丹尼，李媽媽，Gupta醫生，代理孕母

△GUPTA醫生（約40歲）帶著李媽媽和丹尼參觀代理孕母室。裡面坐
著許多大腹便便的代理孕母。

Gupta醫生：This is Priya. She's carrying a baby from Italy. That's
Madhavi. She's carrying a baby from England. And that's Anita. She has
a baby from Zimbabwe.（這是普亞，她正懷著一個義大利人的孩子。
那是抹搭米，她懷著一個英國人的孩子。那位是安妮塔，她的孩子
是辛巴威來的。）

△丹尼微笑。

△李媽媽很生氣的皺眉。

066

白天
內景／Gupta醫生辦公室（孟買）
丹尼，李媽媽，Gupta醫生

△丹尼和李媽媽坐在Gupta醫生旁。

Gupta醫生：All of our surrogate mothers are very humble, very sincere. Religious and compassionate. We are committed to what we do. We take very good care of them to ensure that our clients will be happy with their babies.（我們所有的代理孕母都很謙虛，很真誠。非常專心的為您服務。我們會很細心的照顧她們，保證讓您滿意。）

△丹尼很感激的笑容。

△李媽媽看起來像一座幾乎快爆發了的火山，突然站起來，離開房間。

067

白天
外景／代理孕母房（孟買）
李媽媽，煩躁孕母，護士

△沮喪的李媽媽穿過滿是代理孕母的房間。往窗戶裡看，李媽媽看見一個護士端著放有塑膠杯和藥丸的托盤，發給印度的代理孕母們。

△護士把一個杯子和一些藥丸發給一個煩躁的代理孕母。

△煩躁的代理孕母把杯子和藥丸丟回給護士。他們吵了起來。

煩躁的代理孕母：（印度話）你要我講多少次？我不要！我就是不要！你頭腦有毛病嗎？你們不要管！（How many times do I have to tell you? I don't want it! Are you stupid? Leave me alone!）

△李媽媽傾身看個仔細。

滿月酒
BABY STEPS

△煩躁的代理孕母往窗戶這邊走來。

煩躁的代理孕母：（印度話）看什麼看？（What are you looking at?）

△受驚嚇的李媽媽趕緊走開。

068

夜晚
外景／酒吧（洛杉磯）

△西好萊塢酒吧。很晚了，幾乎沒有汽車，沒有人。

069

夜晚
內景／酒吧 （洛杉磯）
泰德，性感男孩

────────

△泰德一個人坐在吧台喝悶酒。他陷入沈思。

△一個性感的金髮男孩，對泰德微笑。泰德抬起頭。

070

夜晚
內景／性感男孩的房間 （洛杉磯）
泰德，性感男孩

────────

△兩個幾乎空了的玻璃杯擱在一個空掉的紅酒瓶邊。

△性感的男孩腰部繫了一條浴巾，洗完澡走出來。他往坐在床邊的泰德走近。

△性感的男孩把浴巾放落到地上，親吻泰德。

　　泰德：I'm sorry.（對不起。）

△泰德起身離開房間。

071

白天
內景／受孕中心等候區（孟買）
丹尼，李媽媽

━━━━

李媽媽：你為什麼不在洛杉磯找個代理孕母呢？那樣我還可以常常去洛杉磯照顧她，你也可以照顧她，管著她。（Why couldn't you hire a surrogate in Los Angeles? You could keep an eye on her. I could fly over to take care of her --）

丹尼：媽，美國人做事方法不是這樣子的，okay？我們無法控制代理孕母，她做什麼事，我們不知道。如果她懷了孩子還一天到晚出去玩，酒吧喝酒，my god，那怎麼辦？至少在這裡，她必須住在醫院裡面，醫生可以好好地照顧她們。這不是很好嗎？（It doesn't work like that in the U.S. What if she goes out drinking and partying while carrying my baby? Here, the surrogates live in the clinic, and they take very good care of them. It's perfect.）

李媽媽：懷孕時，很多事情都可能發生的——（A lot could go wrong during pregnancy --）

丹尼：媽媽，他們是專業的，他們會把這件事情做的非常好的，okay？（Ma, they are professionals here. Let them do their job, okay?）

李媽媽：你就是不想讓我參與這件事。（You're intentionally trying to keep me out of it.）

△兩人都很生氣，沉默很久。

李媽媽：如果你不是同性戀，事情就不會變的這麼複雜。你就會有一個正常的家庭。說不定我已經抱孫子了。（If you weren't gay, it wouldn't be this complicated. You would have a normal family. I would be grandmother by now.）

丹尼：什麼是正常的家庭？（What is a normal family?）

李媽媽：正常的家庭就是一個男人跟一個女人結婚生子。
（A normal family means a man and a woman, get married and have kids.）

丹尼：我是同性戀，okay？這是我的正常，okay？沒有任何事情可以改變這個事實的。（I am gay, okay? This is my normal, okay? This is the way I am, and nothing's going to change it.）

李媽媽：你是同性戀，我知道，我知道你是同性戀，okay？（I know you are gay, okay? I know.）那你以後會是個什麼樣的家庭？你的朋友會怎麼看你？你孩子長大了，他的朋友們又怎麼看他呢？你只想到你自己，這麼自私。（But what kind of family would you have? What would people think? What would your child's friends say? You're being incredibly selfish.）

丹尼：別人怎麼想不重要。最重要的是我愛我的孩子。給他最好的家庭。有耐性地教導他如何去面對這個世界，這才是最重要的。（I don't care what others think. What matters is that I love my child. Give them the best family, prepare them for the world. That's what's important.）

△李媽媽氣得不理丹尼，走出診所。

072

白天
外景／桃園國際機場

———————————

△中華航空的飛機降落在跑道上。

073

白天
內景／李媽媽的客廳（台北）
李媽媽，米奇

———

△電話響起。李媽媽看到是丹尼的電話號碼。

△電話鈴響不停。米奇走到電話旁。

李媽媽：不要接。（Don't answer it.）

074

下午
內景／丹尼的庭院（洛杉磯）
丹尼

───────────

△丹尼再撥打他手機。

075

白天
內景／李媽媽的客廳（台北）
李媽媽，米奇

───────────

△這一次李媽媽的iPhone響。

△李媽媽將她的iPhone丟在飯桌上。

076

白天
內景／生育醫生診所（洛杉磯）
丹尼，生育醫生

△生育醫生（大約50幾歲）戴著一頂看起來怪怪的假髮。

△他翻了翻丹尼的資料。

生育醫生：Yeah...it's surprisingly low.（嗯，真的非常的少。）

丹尼：How's that possible? I'm not overweight. I eat healthy. I exercise regularly.（怎麼可能呢，我又不胖，也吃得很健康，而且我每天都有運動。）

生育醫生：Psychological or relationship problems could also contribute to infertility. Emotional stress could interfere with hormone GnRH and reduce sperm counts as well.（心理或是感情問題也有可能造成不孕症。精神情緒上的壓力也有可能干擾到GnRH荷爾蒙，而減少精子數目。）

077

白天
內景／李媽媽的房間（台北）
李媽媽，米奇，林醫師

──────────

△李媽媽坐在床上，林醫師按摩李媽媽的手臂。

林醫師：提重的提太多了，以後不要提重的東西。妳得讓妳的手和手臂休息。所有的家事讓Mickey做，要不然妳請傭人是幹嘛的啊。（No more heavy lifting. You need to rest your arm. Leave all the house chores to Mickey.）

李媽媽：是是是。（okay, okay.）

△米奇笑著走進房間，手裡捧了一盒櫻桃。

李媽媽：妳找到了！（You found them!）

米奇：謝謝李媽媽。（Thank you, Mrs. Lee.）

△李媽媽指著桌子上的禮物。

李媽媽：Mickey，妳把這個禮物寄給妳的雙胞胎女兒。下午妳就放假，沒妳的事。（Mickey, the box on the desk has presents for Daisy and Lily. After the post office, take the afternoon off. Two-day weekend.）

米奇：謝謝李媽媽。（Thank you, Mrs. Lee.）

△米奇離開。

林醫師：買櫻桃啊？貴不貴現在？（Cherries? Are they expensive?）

李媽媽：不貴，她喜歡吃啊。（She likes them.）

林醫師：妳買給她的啊？（They are for her?）

李媽媽：呃。（Yes.）

林醫師：哎喲，妳對她太好了。星期六下午還不上班，這樣子她會亂跑，妳要看緊她。（You spoil her. Let her take Saturday off. Why are you

so lenient? You have to keep an eye on "them.")

李媽媽：她是外勞，又不是囚犯。（She's a foreign worker, not a criminal.）

林醫師：不行不行，太寵了太寵了。這樣子以後她會越來越懶，而且她會給妳臉色看。（No. She'll get lazy. Work quality'll go down. She'll start giving you attitude. Bad, bad idea.）

李媽媽：是是是，是的是的，聽妳的。（Okay, okay.）

078

白天
內景／林先生的家（洛杉磯）
泰德，林先生，朱莉，朱莉的爸媽

△近郊一個溫暖舒適的中產階級房子。

泰德：Hey, hey, hey!

△朱莉（Julie），6歲，跑向門口的泰德抱住他。

朱莉：Hi Tate!（泰德！）

泰德：Hey sweetheart. Hey how did your science project go?（妳的科學報告後來怎麼樣？）

朱莉：They loved it. Thank you. Where's Danny?（他們超愛的。謝謝。丹尼呢？）

泰德：He couldn't make it today.（他今天不能來。）

△泰德把手裡一束花送給朱莉的媽媽。

泰德：Happy Mothers' Day.（母親節快樂）These are for you.（送給妳的）（對朱莉）So, where's grandpa?（爺爺呢？）

△林先生，60歲，一個天性開朗的爺爺，給泰德一個擁抱。

林先生：Tate, so good to see you.（泰德，看到你真高興。）

079

白天
內景／林先生的家（洛杉磯）
泰德，林先生，朱莉，朱莉的爸媽

△泰德很失望，看窗外。

泰德：So yeah. It's just too painful to see each other right now, so we

decided not to for a while.（對啊，見到彼此實在太痛苦了，所以我們決定暫時先不要見面一陣子看看。）

△林先生望著眼前傷心的泰德。

△林先生給泰德一瓶啤酒。

　　林先生：Sounds like you could use a beer.（我們來喝一杯吧。）

　　泰德：Thank you.（謝謝。）

　　林先生：Sara broke up with me once.（你知道嗎，莎拉也跟我分手過。）

　　泰德：No.（真的啊。）

　　林先生：Yes. As soon as she did, she realized she was still in love with me.（嗯。我們一分手，她馬上就知道她還是愛我的。）

△林先生望天上看。

　　林先生：Yes, Sara we're talking about you.（是的，親愛的，我們正在講妳。）

　　泰德：Happy Mothers' Day.（母親節快樂。）

　　林先生：Come, I wanna show you something.（來。我給你看樣東西。）

△林先生手搭上泰德的肩，他們走到鋼琴的旁邊，鋼琴上有很多泰德和朱莉的照片。

　　林先生：You were so good with Julie. She really looks up to you, you know that, right?（你那麼疼朱莉。你知道嗎，她真的很尊敬你。）

　　泰德：What is this?（這是什麼？）

林先生：She painted this for your birthday. Not quite finished yet, but we get the preview. （朱莉畫了這個要送你當作生日禮物，還沒畫好，我們先睹為快。）

△林先生指著這幅蠟筆畫：泰德和朱莉坐在雲霄飛車上，放聲尖叫。

林先生：The most terrifying moment of your life when you take that first step into the unknown. For what? （人生最害怕的一刻就是跨出未知的第一步。值得嗎？）

△林先生回頭指向朱莉正在晚餐桌上擺碗筷，仔細地數著盤子，叉子和湯匙的數量。

林先生：Something miraculous. （為了奇蹟是值得的。）

△看著朱莉，泰德陷入沈思。

△泰德與林家慶祝母親節。他們吃。他們笑。

林先生：Julie, would you like to make a toast? （朱莉，我們來祝福妳的媽媽。）

朱莉：Happy Mothers' Day. （母親節快樂。）

大家：Cheers! （乾杯！）

080

白天
內景／丹尼的客廳（洛杉磯）
丹尼

━━━━━━

△丹尼彈鋼琴。他懷念地看到鋼琴上的照片：丹尼泰德的合照。

△丹尼寫簡訊給泰德：I miss you（我想念你。）

△丹尼走到庭院。

081

白天
外景／丹尼家庭院（洛杉磯）
丹尼

──────────

△一片葉子從天上掉下來。

082

白天
內景／泰德的畫室（洛杉磯）
泰德

──────────

△一片葉子飛進來。

△泰德正在畫圖。在畫布上，嬰兒的腳。

△泰德拿起電話。

083

夜晚
內景／丹尼家的辦公室（洛杉磯）
丹尼

△丹尼正看著同志中心的領養諮詢網站。銀幕上顯示一對同志爸爸抱著一個小嬰兒，還有一對同志媽媽和她們的兒子。

△丹尼點擊了「如何領養」的項目。

084

白天
內景／李媽媽的房間（台北）
李媽媽，米奇

△李媽媽的手拿著一個水晶做的石榴。

△米奇走入房間，看見李媽媽在哭泣。

米奇：媽媽。妳怎樣啊？（Mrs. Lee, are you okay?）

△李媽媽擦了擦眼睛。

李媽媽：我沒事。謝謝妳。妳的雙胞胎收到禮物了嗎？（I'm okay. Thank you. Did your twins receive the presents?）

米奇：謝謝媽媽。（Yes. Thank you, Mrs. Lee.）

李媽媽：不好意思，把妳留在台灣。妳一定很想他們吧？（So sorry to take you away from your daughters. I'm sure you miss them very much.）

米奇：會，他們以後長大，都要當醫生。（Yes. They both want to be doctors when they grow up.）

李媽媽：孩子很快就會長大了，長大了以後妳對他們的期待就不一樣了。（They grow up so quickly. They never become what you expect.）

△米奇點頭。

米奇：媽媽，妳要打電話給 Danny。他今天又打電話來。他說很想妳。我想妳也一定很想他吧。他還給我看他想領養的小女兒。好可愛。（You should call Danny. He called again today. He misses you. I'm sure you miss him too. You should've seen the picture of the cute girl Danny wants to adopt.）

李媽媽：什麼？什麼領養小女兒啊？（Adopt? What?）

△米奇走出，賊哈哈的笑了笑。

085

夜晚
內景／林醫師的中醫館（台北）
李媽媽，林醫師

△林醫師的手磨碎草藥。

△在櫃檯旁，很擔心的李媽媽。

　　林醫師： 這有什麼問題啊，交給我。（No problem. I'll take care of it.）

086

白天
內景／丹尼的房子（洛杉磯）
丹尼，郵差

△郵差送來一包大的 FedEx 箱子。

087

夜晚
內景／丹尼家的辦公室（洛杉磯）
丹尼

———————

△丹尼打開箱子，拿出很多罐的中藥。

088

夜晚
外景／丹尼家庭院（洛杉磯）
丹尼

———————

丹尼：妳提到我領養的事情，她嚇了一跳？（She freaked out when you mentioned adoption?）

089

白天
內景／台北車站（台北）
米奇

———————

△米奇用手機在講話。

米奇：（大笑）當然，她要自己的孫子。好好笑哦！（Of course. She wants her own grandchild. It was so funny!）

INTERCUT：丹尼家庭院（洛杉磯）／台北車站（台北）

丹尼：Mickey，謝謝妳。（Thank you, Mickey.）

米奇：不客氣。（You're welcome.）

丹尼：Mickey，我可不可以問你一個私人的問題？（Can I ask you a personal question?）

米奇：可以，請說。（Sure.）

丹尼：為什麼妳決定要自己撫養孩子？（Why did you decide to become a single mom?）

米奇：我懷孕，我男朋友不要。要我拿掉，我不肯。他知道是雙胞胎，他就走了。（I got pregnant, but my boyfriend didn't want the baby. He wanted me to get rid of it. I couldn't. When he found out I had twins, he left.）

丹尼：自己養孩子很辛苦很困難。而且妳在台北工作，離妳的女兒那麼遠。現在誰在照顧他們呢？（It must be difficult raising kids alone and working in Taipei. So far away from your daughters. Who's taking care of them?）

米奇：我媽媽，在峇里島。留下我的baby是我做最好的決定。剛開始我不確定。有一天，我感覺一個小腿在踢我。他們到的那一天是我最快樂的一天。（My mom in Bali. Keeping my babies was the best decision I ever made. At first I wasn't sure. But one day, I felt a kick. When they arrived, it was the happiest moment of my life.）

△丹尼突然有個主意。

丹尼：Oh my god.（天啊。）

090

夜晚
內景／李媽媽的客廳（台北）
李媽媽

━━━━━━

△李媽媽邊講電話邊興奮地走來走去。

李媽媽：她25歲，雙胞胎的女兒，5歲。（She's 25. The girls are five.）

091

白天
外景／Runyon 峽谷（洛杉磯）
丹尼

━━━━━━

△丹尼在小山頂上，興奮地跟李媽媽講電話。

丹尼：那是代理孕母最適合的年齡。而且她也生過孩子。（That's the perfect age for a surrogate. And she's given birth before.）

092

夜晚
內景／李媽媽的客廳（台北）
李媽媽

李媽媽：對對對，這樣我們就不必去找陌生人了，對不對。她就住在家裡，我來照顧她。（Right! We wouldn't have to hire a complete stranger. She could live at home in Taipei. I could take care of her.）

093

夜晚
內景／李媽媽的房間（台北）
李媽媽，米奇

米奇：對不起，我不想再做媽媽了。（No. I don't want to be a mother again.）

李媽媽：不是當媽媽。只是借妳的肚子生孩子。不是用妳的卵子哦。我會好好的照顧妳啊。等妳把孩子生下來以後，妳就可以回家了，妳就可以跟妳的雙胞胎在一起，妳的理想就會實現了。他們將來可以讀大學，當醫生。Mickey，妳幫我，我幫妳嘛。（No. Not the mother. We just need you to carry the baby. I promise I'll take very good care of you. After the baby is born, you can go home and be with your

daughters. They can go to the best medical school. You help me. I help you.）

米奇：李媽媽，為什麼Danny需要我？他又帥又聰明。（Mrs. Lee, why does Danny need me? He's handsome and successful.）

李媽媽：因為⋯⋯因為他跟別人不一樣。（He's different. He's...）

米奇：他不想結婚嗎？（He doesn't want to get married?）

李媽媽：他，他不喜歡女生。他是⋯⋯他是⋯⋯他是同性戀。（He...he doesn't like girls. He's...he's...gay.）

米奇：我就知道。（I knew it.）

李媽媽：我就知道妳知道。Mickey，我都沒有告訴過任何人。我都不讓我的朋友知道。這是我們兩個人的秘密，okay？（I thought so. Mickey, I don't want anyone to know. Our secret, okay?）

△米奇搖了搖頭。

李媽媽：Mickey，妳答應我。我求求妳。（Mickey, please say yes. I beg you.）

△李媽媽抱住米奇。

李媽媽：Mickey，妳一定要答應我，妳一定要答應我。（Mickey, please. Please. Please.）

094

白天
內景／台北車站（台北）
米奇，哭泣女傭

————————

△一群群的印尼傭聚集在角落邊。

△米奇坐在一個一邊講電話，一邊哭泣的女傭旁邊（大約二十幾
歲）。

哭泣女傭：（印尼話）阿達，乖兒子，聽媽媽的話，你不可以吸
毒，聽媽媽的話，絕對不可以吸毒，吸毒會傷身體！一定要聽媽媽
的話，絕對不可以吸毒。寶貝，吸毒會害死你！你知道嗎？拜託
你不要那樣做，寶貝。不可以，求求你絕對不可以。（Hello, Aldo,
listen to Ma, you can't do drugs. You hear me? You cannot do drugs. It
will destroy you! Listen to Ma. Please...promise me you won't do drugs.
Sweetheart, drugs will kill you! You understand? You hear me? I beg
you, sweetheart. I beg you, listen to me. Listen to me... ）

△哭泣女傭繼續打電話。

△米奇看著iPhone上Daisy和Lily的照片，陷入沉思。

滿月酒
BABY STEPS

095

夜晚
內景／丹尼家的辦公室（洛杉磯）
丹尼

————

△丹尼一邊看電腦一邊和媽媽FaceTime。

△電腦銀幕上顯示一位亞洲卵子捐贈者的照片和個人資料。

丹尼：她上過大學，她爸爸是醫生，媽媽是會計師。（She's college-educated. Her father's a doctor, mother an accountant.）

096

白天
內景／李媽媽的廚房（台北）
李媽媽

————

△李媽媽 iPad 的銀幕上也顯示同樣的亞洲卵子捐贈者。

李媽媽：家世不錯。喜歡游泳。最重要的是，像我，頭髮捲捲的。好，好啊。（She's from a good family. A swimmer. Most importantly, she's got curly hair, like me. Good!）

097

夜晚
內景／超市（洛杉磯）
丹尼，伊福，泰德

━━━━━━

△丹尼穿戴著荒謬的衣物和眼鏡。

△伊福戴著蓬鬆的假髮，臉上化很厚的妝。丹尼大笑。

丹尼：...makes you look like a tranny that's all...（妳看來像個廉價的妓女。）

泰德：（畫外音）Hey guys.

△丹尼和伊福轉身看見微笑的泰德。

△丹尼跑向泰德。泰德和丹尼緊緊抱在一起。

泰德：I'm in.（我要參與。）

丹尼：I miss you so much.（我好想你。）

△伊福緊抱這對情侶。

伊福：Watch with the hair, watch with the hair.（小心我的假髮。小心！）

泰德：What are you wearing?（妳幹嘛打扮成這樣？）

滿月酒
BABY STEPS

098

白天
內景／林醫師的中醫館（台北）
李媽媽，林醫師

───────

△林醫師按摩李媽媽的手臂。

△李媽媽看見包包邊上口袋裡正響起的iPhone手機。

李媽媽：對⋯⋯對⋯⋯對不起！（Shoot! Almost forgot!）

△李媽媽突然從椅子上跳下來。

△李媽媽抓起她的皮包，大步往候診室走。

099

夜晚
內景／ 超市（洛杉磯）
丹尼

───────

丹尼：媽妳在哪裡啊？怎麼這麼吵！快一點，okay，快快！（Where are you? It's so loud. Hurry up!）

100

白天
內景／林醫師的中醫館（台北）
李媽媽，林醫師

△候診室裡很多病人正在大聲的電視機旁聊天說笑。

李媽媽：來來來，讓我找個地方跟你講。（Okay, hold on, let me find a more private place.）

△李媽媽衝進廁所，關上門。

101

夜晚
內景／ 超市（洛杉磯）
丹尼，伊福，泰德，亞洲小女孩，亞洲卵子捐贈者

△一個可愛的亞洲小女孩（大約5歲），乖乖的在收銀台旁排隊，幫她媽媽佔個位子。

△伊福很沒有禮貌的跑到小女孩的前面插隊。

亞洲小女孩：Hey, I was here first.（我先來的耶！）

伊福：Shut up.（閉嘴。）

亞洲小女孩：Mom!（媽！）

△亞洲卵子捐贈者推著車子走來。

亞洲卵子捐贈者：What's the matter sweetie?（怎麼了？）

亞洲小女孩：She cut in front of me.（她插隊。）

伊福：WHAT? You little liar.（什麼？你這個小騙子！）

亞洲卵子捐贈者：Whoa. Calm down.（請您冷靜一下。）

伊福：Calm down? You should teach your daughter a little respect. You Liar.（冷靜？妳才應該教教妳的女兒吧，這麼沒禮貌。（對著女孩）妳這個騙子。）

△丹尼用iPhone，跟媽媽FaceTime。

102

白天
內景／林醫師的廁所（台北）
李媽媽

△李媽媽坐在馬桶上，看著iPhone畫面上丹尼的場景。

INTERCUT：超市（洛杉磯）／林醫師的廁所（台北）

亞洲卵子捐贈者：Wait a minute. Ma'am, first of all, you're welcome to go in front of us. you only have a few items. Second of all, don't call my

daughter a liar. She doesn't lie.（等等，小姐，妳可以排在我們前面沒關係，但是請妳不要說我女兒是騙子，她不會騙人的。）

伊福：Well, she's lying now.（她現在就在騙人。）

△泰德接近伊福，假裝是愛管閒事的顧客。

泰德：Actually ma'am, she's right. You cut in front of her.（小姐，是妳插她的隊耶。）

伊福：Oh my god, mind your business, you little bitch!（幹你媽的，關你什麼屁事！賤貨！）

亞洲卵子捐贈者：I don't appreciate you accusing my daughter of lying and using such foul language in front of my child.（妳怎麼可以這麼無理，說我女兒是騙子，而且還在她面前說髒話。）

伊福：You know what, I don't have to put up with this, I'm outta here!（幹你媽的，賤人。）

△伊福將牛奶丟在地上，衝出店門口。

△李媽媽笑了起來。

△推著購物車，丹尼與媽媽 FaceTime。

丹尼：她不錯吧？（Wasn't she great?）

李媽媽：太棒了！（She's awesome!）

丹尼：我覺得這個媽媽很冷靜，而且她也很有禮貌，也很合理。（The mother was very calm. Very polite and reasonable.）

李媽媽：對啊，非常講理，而且她還據理力爭。（Right. She was firm and strong.）

丹尼：一看就知道是個好媽媽，非常關心她的女兒。（She's

obviously a wonderful mother.）

李媽媽：她女兒也不錯啊！非常非常的聰明！（Her daughter is fabulous too. Very smart!）

103

白天
內景／林醫師的中醫館（台北）
林醫師

━━━━━━

△林醫師看起來有點不舒服。林醫師起身。

104

夜晚
內景／ 超市（洛杉磯）
丹尼

━━━━━━

△丹尼的iPad上有兩位卵子捐贈者選擇，一個亞洲人，一白人。

丹尼：Okay，所以妳比較喜歡這一個，還是San Diego的那一個？（Which egg donor do you prefer? This one or the girl from San Diego?）

105

白天
內景／林醫師的廁所（台北）
李媽媽

李媽媽：San Diego的那一個。她比你高。對我們孩子的遺傳比較好一點。（I like both. Maybe the donor from San Diego a bit more. She's very tall. Might be better for your kid.）

INTERCUT：超市（洛杉磯）／林醫師的廁所（台北）

丹尼：好，我來安排見面。（Good point. I'll set up a meeting.）

李媽媽：醫生那邊有沒有消息啊？（Any word from the doctor?）

丹尼：我要等精子量夠多，才能去取出。（We need to wait on egg retrieval until I have enough healthy sperm.）

李媽媽：你有沒有按時吃藥啊？林醫師的藥還有嗎？（Have you been taking Dr. Lin's herbs regularly? Are you running out?）

丹尼：媽，妳上個禮拜才寄來一大箱。妳忘記了？（You just sent me another batch last week. You already forgot?）

李媽媽：那你就不要一直亂打啊。（Don't masturbate so much then.）

△走出廁所，李媽媽對著她的iPhone繼續說。

李媽媽：不要把好的精子都打光了。對，要留一些好的生孩子用啊。（You'll stroke off all of your good sperm. Save some for the baby.）

△林醫師狐疑地看著李媽媽。

　　林醫師：什麼好的精子都打光了？（Stroke off good sperm? What?）

△李媽媽看了林醫師一眼，很快走開。

106

白天
外景／洛杉磯

━━━━━━━

△美麗的城市日落。

107

夜晚
內景／丹尼的浴室（洛杉磯）
丹尼，泰德

━━━━━━━

△赤裸裸的丹尼打開藍色的浴簾，擁抱和親吻著在淋浴的泰德。

108

夜晚
內景／丹尼的房間（洛杉磯）
丹尼，泰德

————————————

△在床上，丹尼和泰德躺在彼此的懷裡。

丹尼：I remember that morning. Vividly. We came home, the phone was ringing and ringing. Nonstop. Ma picked up the phone, she was

滿月酒
BABY STEPS

crying. Sobbing. Uncontrollably. There was an accident.（我記得那天早上，印象很深刻。我們回到家，電話一直在響。媽媽接起電話，她就不停的哭。出了意外。）

泰德：Your mom's amazing, you know that?（你媽媽很了不起，你知道嗎？）

丹尼：Yeah, she was a mother and a father.（我知道，她是個媽媽，也是個爸爸。）

泰德：I like your mom. She reminds me of Mrs. Lin.（我喜歡你媽媽。她讓我想起林媽媽。）

丹尼：Really?（真的？）

泰德：She gave you everything. A family. I never had that.（她為你付出了一切，給了你一個家，這是我從來沒有的。）

△他們凝望彼此，心靈相通。

△溫柔地相互擁抱，他們做愛。

109

白天
內景／台北受孕中心（台北）
李媽媽，米奇，醫生

△李媽媽和米奇坐在一個醫生前。護士送上檔案給醫生。

醫生：妳非常的健康。（You're a healthy young lady.）

米奇：謝謝。（Thank you.）

李媽媽：那請問胚胎注入這件事？（What about the embryo transfer?）

醫生：在台灣我們沒有辦法這樣做。我會被吊銷執照的。（I can't do the embryo transfer. I could lose my license.）

李媽媽：吊銷執照？（Lose your license?）

110

夜晚
內景／李媽媽的客廳（台北）
李媽媽，米奇

△米奇，李媽媽看台灣的政論節目。

電視銀幕：代理孕母未合法，非法仲介問題多，代孕衍生風險多，爭議大無共識。（Surrogacy Currently Illegal in Taiwan. High Medical Risks. Foreigners Deported For Illegal Surrogacy.）

米奇：我們犯法嗎？（Are we breaking the law?）

△李媽媽對著擔心的米奇。

李媽媽：政府管的很嚴，只要我們小心的話，事情就不會變的那麼複雜。（We have to be very careful. The authorities are strict, and it could get very complicated.）

米奇：李媽媽，我還是不要好了——（Mrs. Lee, maybe I shouldn't -- ）

李媽媽：Mickey，妳聽我說，不要怕，絕對不會有事的，我保證，絕對不會有事的，相信我。（Mickey, listen to me. Don't be afraid. I promise you, I won't allow anything to go wrong. Please trust me.）

音樂的 MONTAGE

111

夜晚
內景／洛杉磯的同志中心（洛杉磯）
丹尼，泰德，其他家庭

△丹尼和泰德以及其他不同的同志家庭，在聯誼廳內坐成一個圓圈，
　聽著一個小男孩在分享他的家庭故事。

112

白天
內景／生育醫生診所（洛杉磯）
丹尼，泰德，生育醫生

△泰德和丹尼聆聽生育醫生仔細地解釋受育的過程。

△泰德和丹尼彼此對望，然後對生育醫生點點頭。

113

夜晚
內景／丹尼的房間（洛杉磯）
丹尼，泰德

△在床上，丹尼望著已經睡著的泰德，他手裡還拿著一本叫做 "*Gay Dads*" 的書。

△丹尼微笑，輕輕的把書拿開。他輕吻了泰德一下，然後睡在他的旁邊。

114

白天
內景／金髮捐贈者的廚房（洛杉磯）
丹尼，泰德，金髮捐贈者

△丹尼和泰德幫一位高大金髮的捐贈者（大約二十幾歲）準備打針。

△好幾瓶幫助排卵的藥品擺放在廚房櫃檯上。

△他們微笑著向iPad揮手。

115

夜晚
內景／李媽媽的客廳（台北）
李媽媽

————————

△李媽媽向iPad揮手。

　INTERCUT：金髮捐贈者的廚房／李媽媽的客廳（台北）

△金髮的捐贈者將針插進肚子裡，臉上作出痛苦的表情。

△丹尼的臉也出現痛苦的表情。

△李媽媽也閉上眼睛，不敢看。

△泰德笑了起來。

116

白天
內景／卵子取出中心（洛杉磯）
丹尼，泰德，金髮的捐贈者

————————

△丹尼和泰德微笑看著金髮的捐贈者走入卵子取出房間。

△卵子取出房間門關上。

117

白天
內景／卵子取出房間（洛杉磯）
金髮的捐贈者，醫生，護士

————————

△金髮的捐贈者漸漸被麻醉睡著。一群護士在她旁邊。

△醫生將傳感器放置她的雙腿之間。

△超音波機顯示金髮捐贈者子宮的內部，看起來像氣象衛星報告。

△醫生將針進入她的雙腿之間。

△紅色的液體吸滿了試管。

118

白天
內景／胚胎研究室（洛杉磯）
胚胎專家

————————

△胚胎專家將紅色的液體倒入培養皿，放在顯微鏡下檢查。

△卵子抽象表示：模糊的車頭燈（紅色的）。

119

白天
內景／卵子取出中心（洛杉磯）
丹尼，泰德

△泰德將iPhone 對準丹尼。

丹尼：媽，有18個卵子，10個是好的。我們有10個健康的卵子。
（We have 10 healthy eggs out of 18.）

120

夜晚
內景／李媽媽的房間（台北）
李媽媽

△半夜，李媽媽坐在床上，很興奮看著iPad。

　李媽媽：太好了。（That's wonderful.）

△iPad銀幕上：泰德進入銀幕對李媽媽微笑問候。

　泰德：Congratulations, Mrs. Lee!（李媽媽，恭喜恭喜！）

　李媽媽：他怎麼也在這裡啊？（What is he doing here?）

121

白天
外景／美國在台協會

△美國在台協會。

122

白天
內景／簽證櫃檯（美國在台協會）
米奇，美國幹員

──────────

△一臉懷疑的移民官（50歲）面談不安的米奇。

美國幹員：How long will you be in Los Angeles?（妳會在洛杉磯待多久？）

米奇：Probably...two weeks.（大約兩個禮拜。）

美國幹員：Probably?（大約？）

米奇：Uh.（嗯。）

美國幹員：I see you're working as a foreign housekeeper in Taipei.（妳現在在台北當外傭。）

米奇：Yes.（對。）

美國幹員：Has your employer approved of your vacation schedule?（妳的老闆同意妳休假嗎？）

米奇：Yes.（是的。）

美國幹員：It can be quite expensive to visit the U.S. How do you plan to pay for your trip?（去美國的費用很貴，妳要如何支付妳的旅費？）

△隨著移民官的詰問越來越強勢，米奇也變得更加遲疑。

△感受到米奇的遲疑，懷疑的幹員寫字在文件上，闔上資料夾。

美國幹員：Thank you very much.（謝謝。）

123

夜晚
內景／丹尼家的辦公室（洛杉磯）
丹尼

△丹尼在電腦上看到滿臉淚水的媽媽。

李媽媽：台灣做不成，美國又進不去，那你說怎麼辦？（We can't transfer the embryo in Taiwan, and Mickey can't enter the States. What are we going to do?）

丹尼：印度。（India.）

124

白天
內景／Gupta醫生辦公室（孟買）
Gupta醫生

Gupta醫生：I'm so sorry. Because of the new regulation that passed last week. No single parents. No unmarried couples. No gay couples. Only male and female married couples. My gay clients are having a very difficult time getting their exit visas. Too risky.（真是對不起……因為上週通過的新法規。不允許單親家長。不允許未婚夫婦。不允許同性家庭，只允許男性和女性的已婚夫婦。我的同性客戶吃了不少苦

頭，他們的嬰兒拿不到出境簽證。太冒險了。）

△一對嚇壞了的同性家長抱著他們的嬰兒進了辦公室，不知道該怎麼辦。

Gupta醫生：I have to go.（失陪了。）

125

白天
內景／受孕中心（洛杉磯）
丹尼，泰德，醫生

△醫生指向一個像花瓶的胚胎冷凍器。

醫生：This will keep the embryos perfectly frozen. Dr. Sukuvanich is one of the best fertility doctors in Bangkok. We have a close working relationship. And rest assured that the thawing process will be perfect.（這可以把胚胎維持在完美的冷凍狀態。Sukuvanich是曼谷最好的生育醫生。我們有密切的合作關係。所以放心，解凍過程會很完美的。）

△丹尼和泰德鬆了一口氣。

醫生：Now the liquid nitrogen will keep the embryos frozen for at least five days, but our courier service can get it over there in two business days.（冷凍器裡的液氮能夠把胚胎冰凍五天。快遞兩天內可以送達。）

泰德：I'm sorry. Courier?（什麼？用快遞？）

丹尼：You've got to be kidding me.（你在開玩笑嗎？）

醫生：It's highly reliable.（用快遞很可靠的。）

丹尼：We're not having my baby FedExed!（我們的孩子怎麼可以用快遞送！）

泰德：What if it gets lost or stolen?（丟了或被偷了怎麼辦？）

丹尼：Or switched?（或是被調包？）

泰德：We need to do this ourselves.（我們必須自己來。）

126

白天
內景／洛杉磯國際機場安全檢查站
丹尼，泰德，不耐煩的檢查官，女檢查官

————

△一個隨身攜帶的行李，一台電腦和一件外套在傳送帶上慢慢的進入 X 光的安全檢查機。

△丹尼緊張的抱著胚胎冷凍器，在機場擁擠的人潮中等候安全檢查。

△丹尼和泰德看到閃亮的安全檢查機，嚇到了。

△一個不耐煩的檢查官（大約三十幾歲）走向丹尼和泰德。

不耐煩的檢查官：Excuse me. Is there a problem?（有什麼問題嗎？）

丹尼：Sorry sir. I think we're in the wrong line. This can't go through the X-ray.（對不起，我們好像排錯地方了。這個不能進入X光檢查。）

不耐煩的檢查官：TSA requires all carry-on items to go through the X-ray.（民航局規定所有行李都要經過X光檢查。）

丹尼：I understand, sir, but we have a medical certificate from our doctor, right --（我了解，但是我們有醫生的證明書——）

△泰德取出 "Baby" 的文件夾裡。

泰德：Here's all the medical documents from our doctor. Sir, this incubator contains...（醫生的證明書都在這裡，冷凍器裡的東西……）

△丹尼對泰德眼神示意「噓」，猛搖頭，暗示泰德不要講得那麼明顯。

泰德：...nothing hazardous or infectious.（沒有危險也不會傳染的。）

不耐煩的檢查官：What? Hazardous? Infectious?（什麼？危險？會傳染的？）

丹尼：I'm sorry, sir. What he meant was --（對不起，長官。他的意思是——）

不耐煩的檢查官：All carry-on items must go through the X-ray scanner for security purposes.（所有手提行李都必須經過檢查。）

泰德：That's not true.（不一定。）

不耐煩的檢查官：Excuse me?（你說什麼？）

丹尼：Sweetie --（親愛的——）I'm sorry, sir. What he meant was, we called TSA, and the agent told us that at the discretion of the security officer, our carry-on item could go through without getting X-rayed.

（對不起，長官。他的意思是，我們打過電話給民航局。民航局說檢查官可自由決定是否檢查。不一定要接受X光檢測。）

不耐煩的檢查官：Well, in that case, at my discretion, I need you to put your carry-on item on the conveyor belt right now and let's move it along.（這樣的話，在我的判斷下，我命令你現在把手提行李放在輸送帶上，然後往前走。）

△很多乘客不耐煩的盯著丹尼看。

泰德：Sir, this contains genetic materials, okay. It cannot go through the machine. The radiation could cause irreversible damage to the frozen human embryos.（長官，這裡面有基因物質。它不能夠受到任何光線照射，否則裡面的人體胚胎會有無可挽回的損害。）

△丹尼又給了泰德一個「別說！」的表情。

△丹尼雙手遮臉，不敢置信泰德就這樣老老實實的說出來。

不耐煩的檢查官：Frozen human what?（什麼胎？）

泰德：Our future child.（我們未來的寶寶。）

不耐煩的檢查官：There's liquid in the container?（這裡面有液體嗎？）

泰德：Liquid nitrogen!（液氮！）

丹尼：Yes, but we have a medical certificate from our--（是液氮。但是我們有醫生的——）

不耐煩的檢查官：Sir, I need you to put your luggage on the conveyor belt and step aside NOW!（現在馬上把你的行李放在輸送帶上。然後靠邊站。）

△不耐煩的檢查官向一位胖胖長得很中性的女檢查官報告。她很懷疑的看著丹尼。

△女檢查官走近丹尼。

女檢查官：So --（我聽說你——）

丹尼：I'm sorry, ma'am. I'm really really sorry for causing this trouble. We called TSA before we came, and we got all the necessary paperwork from our doctor, and I just want to assure you that this is perfectly legitimate.（對不起，我們來之前已經打過電話給民航局，也從醫生那裡拿到所有必要的證明文件，我保證我們完全是合法的。）

泰德：We are not trying to play any games here. We're not trying to be superheroes or sneaking in explosives or hazardous materials or --（我們不是在玩遊戲，也不是想當超級英雄，偷運任何爆裂或危險物品。）

丹尼：We're just trying to have a baby.（我們只是想生個孩子。）

泰德：Here are all the medical documents from our doctor. If you could just take a look at these.（這裡是醫生給我們的所有證明文件。請您過目。）

△泰德把資料遞給粗壯的安全官。

登機廣播：This is the final boarding call for China Airlines flight 7 to Taipei. Any remaining passengers should please proceed to Gate B21 for immediate boarding...（這是中華航空7號班機到台北最後登機的廣播，請旅客們盡快到Gate B21，我們即將準備起飛。）

△快哭出來的丹尼著急的等待，就好像很急的想上廁所但被困在巴士上。

△女檢查官翻著丹尼的資料。

女檢查官：Dr. Schwartz from West Hollywood.（是西好萊塢的史瓦醫生啊。）

泰德／丹尼：Yes.（是的。）

泰德：He's the handsome doctor with the horrible toupee.（就是那位戴著很奇怪假髮的醫生。妳認識他嗎？）

△女檢查官拿起手機撥打。

女檢查官：Dr. Schwartz, Beverly, Nancy Kirkland's wife. Yes she's doing very well, thank you. I got a Tate Hughes and Danny Lee...absolutely...okay...that's all I need to know.（史瓦醫生？我是南希的太太比佛利。是啊，她好多了，謝謝。有一位李丹尼先生和泰德……是……對……好。就這樣吧。謝謝。）

滿月酒
BABY STEPS

127

白天
內景／登機門（洛杉磯）
丹尼，泰德

————————

△丹尼和泰德朝著登機門奔跑，在機組人員正要關門前跑上飛機。

128

白天
外景／天空

————

△一架飛機從洛杉磯國際機場飛出。

129

白天
內景／飛機
李媽媽，米奇，丹尼，泰德

————

△李媽媽和米奇走進飛機裡。他們看到泰德和丹尼在機門等待他們。

　　丹尼：媽！

　　泰德：李媽媽妳好。（Mrs. Lee. How are you?）

△李媽媽禮貌地對泰德微笑後轉向丹尼。

△丹尼興奮地把胚胎冷凍器秀給媽媽看。她從丹尼手上拿過胚胎冷凍器。

　　丹尼：這是我們的baby！（This is our baby!）

　　李媽媽：我要抱抱，我要抱抱！（I wanna hold my grandchild!）

△李媽媽抱著胚胎冷凍器，親了它一下。

丹尼：Mickey這是Tate。（Mickey, this is Tate.）

泰德：Hi。

米奇：Hi。

泰德：Thank you. 妳好。Thank you so much. Hi.（真高興見到妳，而且非常謝謝妳幫我們這個忙。）

丹尼：Mickey，謝謝妳。（Mickey, thank you.）

米奇：不客氣。（You're welcome.）

丹尼：Let's go!（我們走吧！）

130

白天
外景／桃園國際機場

△一架中華航空的飛機從桃園國際機場飛出。

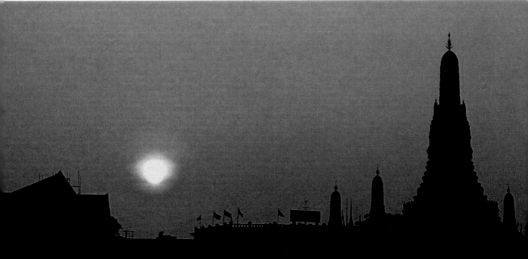

131

白天
內景／飛機
李媽媽，米奇，丹尼，泰德

——————

△在座位上。

丹尼：媽，我跟醫生商量過了。我們準備放兩個嬰兒胚胎在Mickey的肚子裡。（I spoke with the doctor. We're going to transfer two embryos to Mickey.）

李媽媽：兩個？（Two embryos?）

丹尼：對，這樣子她懷孕的機會比較高。媽，妳可能會有雙胞胎孫子。（Yes. To increase her chances of becoming pregnant. Ma, you could end up with two grandchildren.）

李媽媽：（過於開心）雙胞胎啊，那最好是一男一女。（Twins? I want a boy and a girl.）

132

白天
外景／曼谷（曼谷）

——————

△曼谷熱鬧的街頭。
△許多虔誠信徒拜四面佛。

133

白天
外景／曼谷街頭市場（曼谷）
李媽媽，米奇，丹尼，泰德

△充滿希望的丹尼，李媽媽，泰德和米奇走在人群裡。

134

夜晚
外景／曼谷街頭市場（曼谷）

△模糊的曼谷城市燈光。

135

白天
內景／受孕中心等候區（曼谷）
李媽媽，米奇，丹尼，泰德，曼谷醫生

△等候區，看起來像一個歐洲酒店的大廳，有不同的國外客戶。角落
　有一個卡布奇諾cafe。

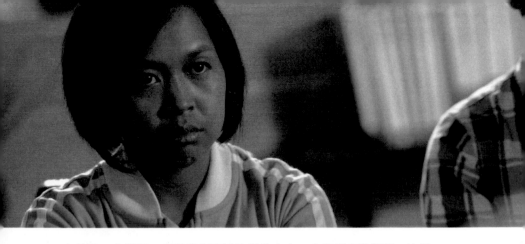

△丹尼，李媽嗎，泰德和米奇進入受孕中心。大家都有點驚訝。這是個受孕中心嗎？

△曼谷醫生，大約40歲，歡迎他們。

曼谷醫生：Hello, I'm Dr. Sukuvanich. Are you Mr. Lee?（你好，我是Sukuvanich醫生，你是李先生嗎？）

丹尼：Yes.（是的。）

曼谷醫生：How was your trip?（你們的旅途還OK吧？）

丹尼：Good.（很好。）

曼谷醫生：Great. You wanna come with me to the office?（好。那到我辦公室談。）

136

白天
內景／曼谷醫生辦公室（曼谷）
李媽媽，米奇，丹尼，曼谷醫生，泰德

△丹尼，泰德，李媽媽和米奇在曼谷醫生旁坐著。

曼谷醫生：It's important that before you become a surrogate that you

滿月酒
BABY STEPS

are aware of all the risks. In a difficult childbirth, the surrogate may lose a lot of blood and may require a blood transfusion. Sometimes we may need to remove the uterus from the mother in order to save her. And sometimes a woman may die. （在妳當代理孕母之前，妳必須知道它的危險性，手術的風險是很高的。有時可能會過度出血，需要輸血，甚至要切除子宮來挽救母親的性命。有些時候也有可能造成死亡。）

△曼谷醫生看向米奇。

曼谷醫生：In those unfortunate cases, no one is responsible. Also important, the surrogate has no right to the baby. It belongs to the client. （如果出問題，沒人會負責。而妳生下的嬰兒也不屬於妳的，是客戶的。）

△丹尼和泰德望著米奇。

李媽媽：Mickey，妳聽懂了嗎？（Mickey, did you understand that?）

△米奇臉上浮現恐懼。

△李媽媽握著米奇的手。米奇抽開手。

137

白天
內景／受孕中心等候區（曼谷）
李媽媽，米奇，丹尼，泰德

△米奇坐在李媽媽和丹尼不遠處沉思。

△丹尼和李媽媽望著米奇。米奇嘆了口氣。

△丹尼伸出手，但李媽媽把丹尼的手拉下來。

△泰德走進。

△泰德看見低頭的米奇。

138

日落
外景／黎明寺（曼谷）

△金色的日落。

△一個孤獨的小船漂浮過黎明寺前面的河。

139

白天
內景／旅館大廳（曼谷）
李媽媽，米奇，丹尼，泰德

△泰國金色女神雕像在大廳中。

△大家的行李。

△傷心的丹尼，泰德，李媽媽和米奇坐著，每個人都不知道該怎麼辦。

△泰德緊緊抱住胚胎冷凍器。

△李媽媽摀住臉哭泣。

華航空中乘務員廣播：（畫外音）各位貴賓，歡迎您搭乘天合聯盟中華航空CI 834班機，從曼谷到台北。我們即將準備起飛。請確實繫好您的安全帶，謝謝。（Welcome aboard SkyTeam Member China Airlines Flight 834 from Bangkok to Taipei. We're now ready to take off. Please make sure your seatbelts are securely fastened. Thank you.）

140

白天
內景／飛機（洛杉磯）
李媽媽，米奇，丹尼，泰德

△李媽媽，丹尼，泰德和米奇，每個人一臉愁容，坐在自己的座位上。

△米奇深入的思考。

華航空中乘務員廣播：（畫外音）Welcome aboard SkyTeam Member China Airlines Flight CI 834 from Bangkok to Taipei. We're now ready to take off. Please make sure your seatbelts are securely fastened...（歡迎您搭乘天合聯盟中華航空CI 834班機，從曼谷到台北。我們即將準備起飛。請確實繫好您的安全帶…）

△一位華航空中乘務員關閉艙門。

米奇：（畫外音）Wait!（等一下！）

△米奇突然站起來。

　　米奇：等一下！（Wait!）

△米奇解開李媽媽的安全帶，抓著李媽媽的手，跑往艙門。

△驚訝的丹尼和泰德跟著他們跑往艙門。

141

白天
內景／手術房（曼谷）
米奇，曼谷醫生

━━━━━━━━

△胚胎冷凍器打開。

△米奇躺在手術床上。曼谷醫生仔細的檢查。

△米奇，緊張，不停深呼吸。

142

白天
內景／受孕中心等候區（曼谷）
李媽媽，泰德，丹尼，米奇

━━━━━━━━

△等候區的角落有一個小佛壇。李媽媽在一個佛像前禱告。她將水晶

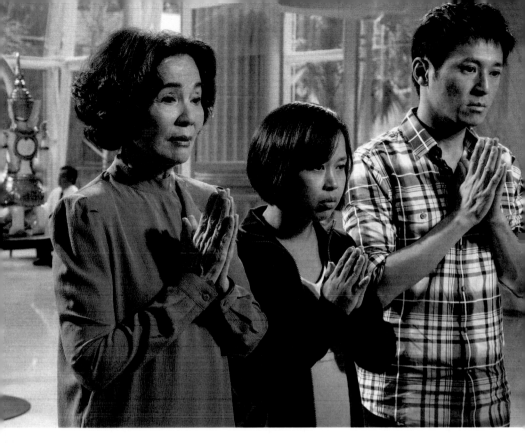

石榴擺放在佛像前。

△丹尼很小心地扶著虛弱的米奇，很小心地走進房間。

李媽媽：Danny，Mickey來拜拜。（Danny, Mickey. Come say a prayer.）

△丹尼和米奇走到佛像前面，站在李媽媽身邊。

李媽媽：佛祖啊，請你保佑Mickey，健康，快樂。保佑我的孫子平安出生。保佑Danny能做一個稱職的父親，為李家傳宗接代。來來。（Compassionate Buddha, please bless Mickey and protect her from harm. Grant my grandchildren a safe journey into the world, and bless Danny as he becomes a devoted father for the Lee family.）

△泰德也走了過來。

△丹尼向泰德招手。

△泰德加入他們，站在佛壇前。

△李媽媽看到泰德，有點不歡迎地帶著米奇離開。

李媽媽：走，回房休息。

△泰德陷入沈思：他算是這個家的一份子嗎？

143

白天
內景／曼谷醫生辦公室（曼谷）
李媽媽，丹尼，泰德，曼谷醫生

△曼谷醫生向泰德和丹尼微笑，握了李媽媽的手。

曼谷醫生：Everything looks great. She's pregnant.（一切看來都很好。她懷孕了。）

丹尼：媽，她懷孕了!（Ma, she's pregnant!）

△丹尼握曼谷醫生的手。

丹尼：Thank you so much.（謝謝你。）

曼谷醫生：My pleasure.（這是我的榮幸。）

△丹尼興奮地擁抱泰德，親吻泰德。

△看見丹尼擁抱著泰德，李媽媽很不舒服地離開。

144

白天
外景／曼谷國際機場

△天合聯盟中華航空飛機在跑道上起飛。

145

白天
內景／桃園國際機場入境口
李媽媽，丹尼，泰德，米奇

△李媽媽，丹尼，泰德，和米奇走出海關門。

滿月酒
BABY STEPS

146

白天
內景／餐廳房間（台北）
李媽媽，丹尼，泰德，張阿姨，林醫師

△一桌豐盛的酒席。

△泰德幫李媽媽挾一塊雞肉。

　　林醫師：哇，好體貼哦！（Wow, he's so thoughtful.）

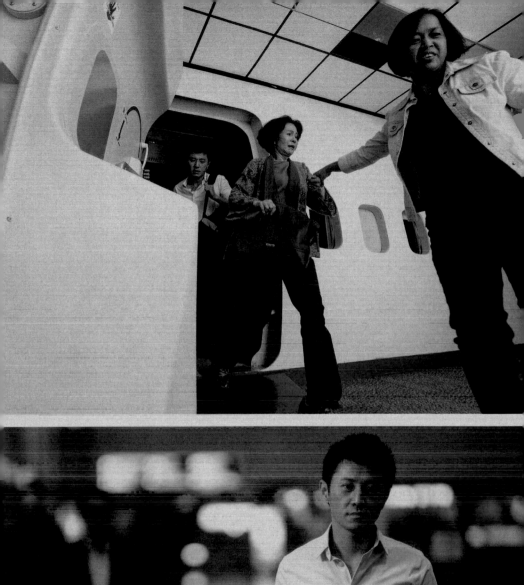

△丹尼手上一個發亮的生日蛋糕。

　　丹尼：Happy birthday! 媽，生日快樂！

△丹尼將生日蛋糕放在微笑的李媽媽面前。

　　所有人：生日快樂！（Happy birthday!）

　　丹尼：媽，許個願。（Make a wish.）

△李媽媽閉上眼睛，許個願，吹了蠟燭。大家鼓掌。

△泰德切了塊蛋糕給李媽媽。

△泰德給張阿姨一塊蛋糕。

　　林醫師：（對著泰德說）Do you like Taiwan?（你喜歡台灣嗎？）

　　泰德：I like it a lot.（我很喜歡。）

　　林醫師：Good. Taiwan is a very good place. Good culture. Good people. What do you do?（台灣是個非常好的地方，文化好，人也好。你是做什麼的？）

　　張阿姨：Are you married?（結婚了嗎？）

滿月酒
BABY STEPS

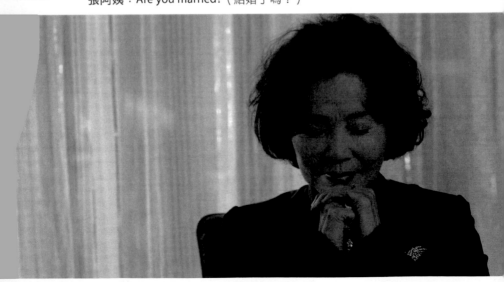

泰德：Actually, Danny and I are…（其實我和丹尼是……）

李媽媽：（急忙打斷他）Tate, thank you for coming to my birthday.
（泰德，謝謝你來參加我的生日。）

泰德：Happy birthday.（生日快樂。）

張阿姨：（台語）丹尼啊，你足友孝（孝順）挑工返來加（給）媽
媽做生日。（Danny, you're such a good son. Came all the way back to
Taipei for your mom's birthday.）

丹尼：應該的。（Of course.）

林醫師：到底什麼時候結婚啊？紅包都準備好了。女朋友有沒有？
（When are you getting married? Do you have a girlfriend?）

李媽媽：（急忙回答）他好忙啊，哪有時間交女朋友啊。（He's too
busy. No time for dating.）

林醫師：太挑了。（I'm sure he's very picky.）

張阿姨：對啊，趕快結婚。再忙也要結婚啊。（No matter how busy
you are, you still need to get married.）

林醫師：你跟他介紹嘛。（Do you know any girls to introduce to
Danny?）

△丹尼看到泰德，他靜靜的低頭看著自己的盤子。

△泰德無聲的站起，失望地走出餐廳房間。

張阿姨：我講錯話了嗎？（Did I say something wrong?）

林醫師：去洗手間吧。（He's probably going to the restroom.）
你找王先生那個女兒，介紹他們認識嘛。（How about Mr. Wang's
daughter? Let's introduce them.）

△丹尼生氣地瞪著李媽媽。

147

夜晚
內景／飛機
丹尼，泰德

―――――

△丹尼轉頭望向泰德。泰德正眼神空洞的看著雜誌。

△丹尼握住泰德的手。泰德轉身睡覺。

148

白天
外景／洛杉磯國際機場（洛杉磯）

―――――

△一架飛機飛過 LAX 巨大的藝術雕刻標幟。

音樂的MONTAGE

149

白天
外景／台北街頭

―――――

△滿街的汽車和摩托車。

滿月酒
BABY STEPS

150

白天
內景／李媽媽家的餐廳（台北）
米奇，李媽媽

△李媽媽從廚房帶了一碗湯給米奇。

　　李媽媽：妳怎麼不吃完呢？（You didn't finish it.）

　　米奇：我吃不下。（I'm full.）

　　李媽媽：一定要吃。（You have to finish it. Here's another bowl.）

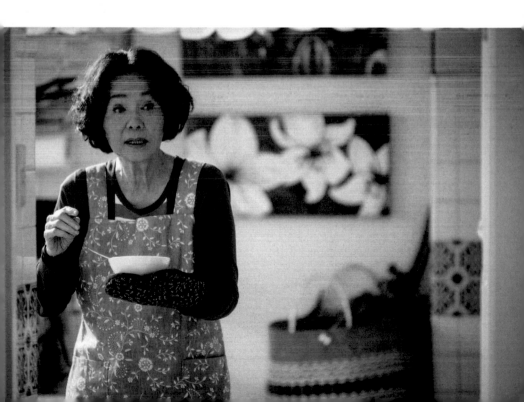

151

白天
內景／會議室（洛杉磯）
丹尼，人事經理

△丹尼西裝筆挺的被面試。

丹尼：Century City was one of my territories. I got about eight accounts for the company... （Century City是我負責的地區，我幫公司爭取了8家非常大的客戶……）

152

白天
內景／李媽媽的浴室（台北）
李媽媽

△李媽媽刷廁所。

153

白天
內景／林先生的家（洛杉磯）
丹尼，泰德，林先生，朱莉，朱莉的爸媽

△朱莉，坐在她的家人的中間，前面放著生日蛋糕。丹尼和泰德跟他們一起唱生日快樂歌。

△泰德和丹尼展示女兒的超聲圖像。

154

白天
外景／捷運站（台北）
李媽媽，林醫師

△李媽媽雙手拿著滿滿的菜籃，一邊喘一邊走。遠遠她看見林醫師。李媽媽慌亂的躲在一個賣餃子的路邊攤後面，然後偷偷摸摸的溜進捷運站。

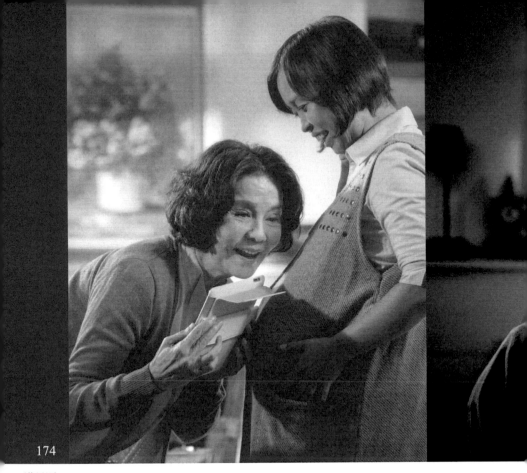

174

155

白天
外景／西好萊塢（洛杉磯）
丹尼，泰德，伊福

△丹尼和泰德推著一個娃娃車走過彩虹色的斑馬線。一旁的伊福正在
　吃一個巨無霸冰淇淋。

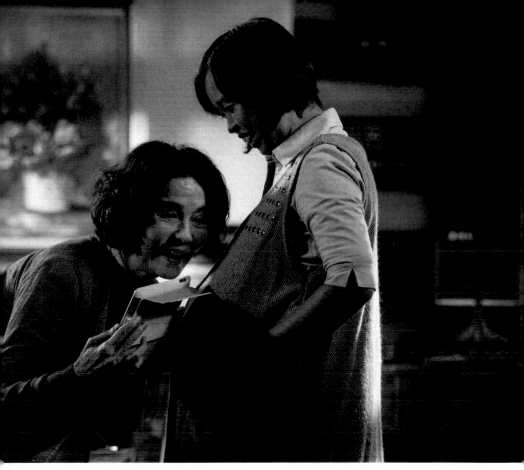

156

白天
內景／李媽媽家的客廳（台北）
米奇，李媽媽

△李媽媽用iPad面對著米奇的肚子。

李媽媽：Danny，你要不要聽聽他的聲音？（Danny, you wanna see your cute baby?）

米奇：寶貝好皮，每天都踢我。（Baby is so mischievous. Kicks me everyday.）

157

夜晚
內景／丹尼的房間（洛杉磯）
丹尼，泰德

━━━━━━━

△丹尼和泰德坐在床上，吃冰淇淋，在銀幕上打招呼。

滿月酒
BABY STEPS

158

白天
內景／李媽媽的客廳（台北）
李媽媽

———————

△李媽媽虔誠地捧著香向李家列祖列宗拜拜。

159

白天
內景／丹尼的房子（洛杉磯）
丹尼，泰德

———————

△丹尼和泰德行李塞了一大箱的嬰兒用品。

160

白天
外景／桃園國際機場

———————

△中華航空的飛機慢慢降落桃園國際機場。

161

白天
內景／李媽媽的公寓（台北）
丹尼，泰德，米奇

━━━━━━

△泰德小心地護著米奇坐在餐桌前，丹尼端了一盤水果給她。米奇的
　肚子很大了。

　丹尼：吃水果。（Mickey, have some fruit.）

162

白天
外景／捷運站（台北）
張阿姨，林醫師

━━━━━━

△張阿姨和林醫師走進捷運入口。

△張阿姨手上拿一袋粽子。

　林醫師：（台語）嗨，那肉粽敢不是要給丹尼？（Wait, aren't these
　zongzi for Danny?）

　張阿姨：（台語）啊，對后。老阿拉，老阿拉。（Oops. Getting old
　and forgetful. Let's go.）

△他們轉頭，離開捷運出口。

163

白天
內景／李媽媽的廚房（台北）
米奇

———

△米奇擦掉額頭上的汗。她看起來有點煩躁。

△門鈴響起。

164

白天
內景／李媽媽的公寓（台北）
李媽媽，米奇，丹尼，林醫師，張阿姨，泰德

———

△李媽媽打開門看見張阿姨和林醫師。

李媽媽：（驚訝）嗨，你們怎麼沒打招呼就來了？（What...you shouldn't have come by without calling.）

林醫師：送粽子來的。（We brought these zongzi for Danny.）

△李媽媽想阻止她倆，但張阿姨和林醫師走了進來。

△丹尼從客房走出。

丹尼：張阿姨，林醫師，你們好。（Auntie Chang, Dr. Lin, how are you?）

張阿姨：丹尼，給你送粽子來的。（Danny, these are for you.）

丹尼：來來來，請坐，請坐。（Wow, come on in.）

張阿姨：（台語）廟邊那間，你尚愛吃野。菜潽米的（蘿蔔乾）。
（They're your favorite. With dried turnips. From Taoyuan.）

丹尼：謝謝，謝謝。（Thank you.）

△張阿姨，林醫師坐下來。

李媽媽：我剛好要出去。我請妳們去飲茶。（I was just going out.
Let's get some dim sum. My treat.）

林醫師：我們剛吃完飯。吃不下。（We just had lunch. Too full.）

李媽媽：那去喝 Starbucks 咖啡。我還有 VIP 券。（Coffee then.
Starbucks. I have VIP coupons.）

△米奇從廚房走出，手裡拿一盤的茶水，給客人倒茶。

△林醫師和張阿姨盯著米奇的大肚子看。

△米奇走回廚房。

林醫師：妳不能讓她這樣子。（How could you allow this?）

李媽媽：妳在講什麼啊？（What are you talking about?）

張阿姨：她台灣有男朋友啊？（She has a boyfriend in Taiwan?）

林醫師：妳不可以讓她在台灣懷孕。（You can't let her get pregnant
while working in Taiwan.）

△丹尼壓住不悅。

△米奇走出。張阿姨和林醫師馬上閉嘴，不停的盯著米奇。

△煩躁的米奇丟下茶杯，跑回房間，大力的將門關上。

丹尼：Mickey, Mickey!

林醫師：脾氣那麼大。（My god. Full of attitude. I told you.）

張阿姨：這樣不能用啊，換一個換一個。（You should fire her.）

丹尼：妳們搞錯了，不是這樣子啦。米奇懷孕是因為——（Stop. It's not what you think. Mickey's pregnant because --）

李媽媽：（匆慌）Danny!

△李媽媽拉張阿姨和林醫師起來送她們走。

李媽媽：妳們可不可以不要多管閒事，妳們走不走，我可要走了，要塞車了，走啦走啦……（You have to go now. You don't want the rush hour train. Too crowded. Let's go.）

張阿姨：好，走走走……（Okay, okay.）

△她們遇到正從客房走出來的泰德。

泰德：嗨！妳好！（Hi, how are you?）

林醫師：嗨，你是丹尼洛杉磯來的朋友嗎？Tate, right?（You're Danny's friend from Los Angeles. Tate, right?）

泰德：Yes, nice to see you again.

李媽媽：是的是的是的，bye bye, bye bye, bye bye…

△李媽媽一把抓起林醫師和張阿姨，用力地把她們往門口拉去。

林醫師：妳今天是怎麼了？（What's wrong with you today?）

李媽媽：沒事，再見再見再見！（Nothing, nothing. Bye bye...）

△李媽媽回到餐桌。

△憤怒的丹尼轉頭離開。

△丹尼無法忍受自己的母親，看都不看她一眼。

李媽媽：好啦好啦，別生氣了，送粽子來了，就吃一個吧。（Auntie Chang's zongzi. Want one?）

△丹尼憤怒地把粽子甩到地上。

丹尼：我們讓妳很丟臉嗎？為什麼那麼怕人家知道？像是個羞恥的秘密一樣？（Do we embarrass you? Why are you so afraid of people knowing about us? Why hide it like a shameful secret?）

李媽媽：這事也不需要全世界的人都知道吧。（We don't have to broadcast to the entire world.）

丹尼：我們又沒有去偷，又沒有去搶，又沒有做什麼丟臉不道德的事情。妳為什麼認為那是那麼羞恥的事情呢？（We aren't thieves or criminals, and we haven't done anything unethical. Why are you so ashamed of us?）

李媽媽：我沒有覺得這是件羞恥的事情啊。（Ashamed? I'm not ashamed.）

丹尼：Mickey為我們做了這麼多事情，為我們犧牲這麼多，妳怎麼可以讓她受這種委屈呢？（Mickey sacrificed so much for us. How could you humiliate her in front of your friends?）

李媽媽：你怎麼說這種話啊？（I would never do that.）

丹尼：那我孩子生了以後怎麼辦？（What's going to happen when the baby comes?）妳要永遠隱藏他是妳的孫子，我是他同性戀爸爸這個事實嗎？（Are you going to hide the fact that I am her gay father forever?）媽，我快要當爸爸了，Okay？我不要任何人在我的背後指指點點，偷偷講我的閒話，Okay？我也不要我的孩子生活在一個謊言的世界裡。（Ma, I don't want anyone gossiping behind my

滿月酒
BABY STEPS

back, okay? I don't want to raise my child in your world of pretense and lies. ）還有Tate，他呢？（What about Tate?）

李媽媽：怎麼可以這樣說你的媽媽？你太讓我傷心了！（How can you talk to your mother like that. You're breaking my heart.）

丹尼：妳也讓我傷心，妳知不知道。（And you're suffocating me.）如果妳不能承認妳的孫子，不能公開接受我跟Tate之間的關係，那乾脆我們不要有任何的關係。（If you can't proudly acknowledge your grandchild and openly accept me and Tate for who we are, then you will have no place in our lives.）

李媽媽：你怎麼可以這樣說！（How can you be so cruel?）

△李媽媽摑了丹尼一巴掌。

米奇：痛。好痛。

△嚇壞了的米奇走出了廚房。米奇的羊水破了。

　　丹尼：Tate! Tate!（泰德！泰德！）

△丹尼，泰德，和李媽媽扶著正在大叫的米奇出來，不小心把桌上的
　石榴翻倒。

△一隻腳踩到石榴，石榴隨即爆開。石榴子染紅了地板。

165

白天
內景／生產室（台北）
米奇，醫生，護士

────────

△米奇痛得大叫。

△一群醫生和護士在米奇身上觀察。

△心跳聲。

△米奇痛得哭了。

　醫生：她失血太多。立刻輸血。（She's losing a lot of blood. Blood transfusion immediately.）

△米奇大叫。

△醫生看著銀幕，上面一個嬰兒脖子上纏了臍帶。

△心跳聲跳得更快。

　醫生：寶寶臍帶繞頸，馬上進行剖腹產。（The umbilical cord is choking the baby. Prepare for Caesarean delivery.）

△護士將面罩放上米奇的臉。米奇馬上昏睡。

166

白天
內景／醫院走廊（台北）
李媽媽，丹尼，泰德

△驚怖的丹尼和泰德在走廊等候著。

△李媽媽一個人坐在另一邊，手裡撥著佛珠。

△心跳聲越跳越快，然後逐漸消失。

△李媽媽手裡的佛珠跌落到地上。

△心跳聲停止。

△整個世界似乎停止了。

△丹尼和泰德的臉凝固了。

△李媽媽遮住臉。

△似乎經過了無數個歲月……

△嬰兒的哭聲。

滿月酒
BABY STEPS

167

白天
内景／醫院走廊（台北）
丹尼，泰德，李媽媽，護士，嬰兒

△護士抱著嬰兒，走出。

△丹尼和泰德高興的都哭了。

△丹尼和泰德擁抱嬰兒，走開。

△忽略的李媽媽。

168

夜晚
內景／客房（台北）
丹尼，泰德，李媽媽，嬰兒

———————————

△美亞混血嬰兒在毛毯裡安心的睡著。

△丹尼跟泰德親了親他的額頭。

△李媽媽走進，對著嬰兒微笑。

△他們看著嬰兒。

△丹尼不理李媽媽，走出房間。

△泰德和李媽媽互相對視，然後又看看嬰兒，沉默許久。

△李媽媽走出房間。

滿月酒
BABY STEPS

169

夜晚
內景／李媽媽的廚房（台北）
丹尼，泰德

────────

△丹尼正洗著碗，泰德在旁邊擦拭。

泰德：You haven't given her a chance. Look, she may fail you, okay. She may reject you. She may reject me. But you have to give her the chance to do it. That's not fair. That is not fair. The way you treated her in there; that is not fair. She is trying. You can see it. She is struggling, and you're not even bothering. I'm mean, tell me, tell me one good reason you

expect her to treat me like the father of our child when she has no idea! (你沒有給她一個機會。她或許會讓你失望,她可能會拒絕你,拒絕我,但是你必須給她一個機會。你這樣對待她是不公平的。我能感覺到她一直在掙扎,但是你卻感覺不到。她連我是誰,我在這個家是什麼地位,她都不知道,你怎麼能要求她來接受我呢?)

170

白天
外景/小巷子(台北)
丹尼,泰德

————————————

△安靜住宅區的小巷停滿了摩托車。

△丹尼推著嬰兒車,泰德在旁邊,兩個都靜靜的。

171

夜晚
內景/李媽媽的廚房(台北)
李媽媽,米奇,丹尼,泰德

————————————

△米奇,李媽媽,丹尼,泰德吃著晚飯。

△空氣裡充滿了每個人想說的話,但每個人都無聲吃飯。

172

夜晚
內景／客房（台北）
丹尼

————————

△丹尼傷心的低頭，用手遮住他的臉。

173

白天
外景／台北街頭
丹尼

————————

△多霧的早晨。

174

白天
內景／李媽媽的房間（台北）
丹尼，李媽媽

△李媽媽和丹尼坐在床邊。

△丹尼將水晶石榴放在媽媽的旁邊。

丹尼：媽，對不起。我不應該對妳說那些傷妳心的話。（I'm sorry for saying those hurtful things to you.）

△長時間的沉默。

丹尼：剛開始的時候，我打算自己進行生孩子的事情。我沒有跟妳講，因為我覺得妳根本就不會對我這件事情關心。後來我們一起合作，為了生這個孩子，妳跟著我全世界跑。我感覺妳很支持我生這個孩子，想要一個自己的孫子。看妳高興，我也高興。我也第一次感覺到妳真正的關心我的生活。媽，我好需要這樣的感覺，更需要妳以我為傲。就是因為這樣子，有一件事我一直瞞著妳，不敢跟妳講。（At first, I wanted to proceed with the baby plans on my own. I didn't share with you because I didn't think you'd care. Then we started working together. We traveled the world. You were very supportive of me. So looking forward to a grandchild. You were so happy. Excited. And for the first time I felt you were genuinely interested in my life. Ma, I so desperately needed your affection. And I wanted you to be proud of me. That's why I've kept a secret from you the whole time.）

△丹尼看著底下，無法面對母親。

175

夜晚
內景／ 超市（洛杉磯）
丹尼，伊福，亞洲卵子捐贈者

────────

△亞洲卵子捐贈者冷靜地跟伊福說話。

　丹尼：（畫外音） 妳喜歡的那位亞洲捐贈者，Tate跟她一起合作。我們要make sure我的精子足夠健康來生我們的孩子，所以我們製造了兩組胚胎。跟兩位不同卵子捐贈者一起合作。（The Asian egg donor you liked, Tate hired her. We wanted to make sure that my sperm was healthy enough for the baby, so we created two sets of embryos, with two different egg donors.）

176

夜晚
內景／IVF卵子取出室（洛杉磯）
丹尼，泰德，金髮的卵子捐贈者

────────

△丹尼和泰德幫金髮的卵子捐贈者準備打針。

丹尼：（畫外音）然後把兩個不同精子的受孕胚胎。一個Tate的，一個我的。（We selected the two most developed embryos, one from me, one from Tate.）

177

夜晚
內景／受孕中心（洛杉磯）
丹尼，泰德，醫生

△醫生給丹尼和泰德在電視銀幕上看兩個發展最成功的受孕胚胎。

丹尼：（畫外音）放在米奇的肚子裡。（Then transferred them to Mickey.）

【回到現在】

178

白天
內景／李媽媽的房間（台北）
丹尼，李媽媽，泰德

△驚訝的李媽媽。

△丹尼看著媽媽，像是尋求媽媽的原諒。

丹尼：我沒有跟妳講，因為我知道妳非常想要自己的孫子。我怕妳傷心，怕妳失望。（I kept this from you because I knew how much you wanted your own grandchild, how devastated you would be.）

△隔著門，泰德正在聽他們的對話。手裡懷抱著娃娃。

丹尼：我知道這不是妳想要的，這個baby也有可能不是我的，但是這是我的人生，我必須做我自己的選擇。對我自己誠實，也對妳誠實。Sweetie（親愛的）。（I know this is not the family you've envisioned, and the baby may not be mine. But this is my life. I need to make my own choice. Be honest with myself. And with you. Sweetie.）

△泰德進來房間。

△丹尼走到門邊的泰德，站在泰德的旁邊。

丹尼：媽，我愛Tate。（I love Tate.）

△李媽媽傷心地滿臉淚水。

丹尼：我們也愛我們的女兒。我們真的不在乎誰是真正的爸爸，因為我們都是一家人。（We're committed to each other and to our daughter. We don't care who the real father is. Because we are a family, blood or not.）

179

夜晚
內景／李媽媽的房間（台北）
李媽媽

△半夜，在黑暗的房間，李媽媽在鏡子前卸妝，把臉上戴的面具，
慢慢一層一層地卸下。

△李媽媽盯著鏡子裡的她。

△李媽媽哭了。

△李媽媽向她手上一張年輕時跟先生的合照發問。

李媽媽：告訴我，我該怎麼辦？（Please tell me. What should I
do?）

180

白天
內景／宴會廳（台北）

△賓客將禮物放在上面有個微笑嬰兒的蛋糕旁。

181

白天
內景／高級餐廳（台北）
丹尼，泰德，李媽媽，米奇，伊福，林醫師，張阿姨，蓋瑞

△李媽媽很不自在的迎客。

△站在李媽媽的旁邊，米奇看起來好像不想在那邊似的。

△一個賓客和丹尼，米奇和李媽媽握手。

 賓客：恭喜，恭喜，恭喜。（Congratulations.）

 李媽媽：謝謝。（Thank you.）

△賓客走進飯廳。

△泰德，丹尼，米奇和李媽媽不自在地站在原地。

△林醫師和張阿姨走近他們。

 林醫師：恭喜，Danny恭喜恭喜。（Congratulations, Danny.）

△林醫師轉向米奇。

滿月酒
BABY STEPS

　　林醫師：Mickey恭喜。（Mickey, congratulations.）

△米奇受不了了，往飯廳走去。

△李媽媽抓住米奇的手。

△不理會李媽媽，米奇走進飯廳。

　　林醫師：恭喜。

　　張阿姨：奶奶了，妳等到了。（You've waited long enough. Grandma at last.）

△身著貴氣紅禮服的伊福走了進來。

伊福：Oh my god, is that her? Awwwwww.（這一定你們的女兒了？噢噢噢噢噢噢。）

△伊福給了丹尼和泰德一個大大的擁抱。

△林醫師和張阿姨盯著不安的李媽媽。

△丹尼將嬰兒交給泰德。

△丹尼陪伊福，林醫師和張阿姨走到飯廳，留下李媽媽和泰德兩個人。

△李媽媽一直看著泰德。（為什麼丹尼這麼愛他？）

△過了一會，泰德抱著嬰兒走到飯廳，留下李媽媽自己一個人。

△李媽媽嘆氣，不知道怎麼去演下一場。

182

白天
內景／高級餐廳（台北）
丹尼，泰德，李媽媽，米奇，伊福，林醫師，張阿姨，蓋瑞

△眾人坐在一個廂房裡，裡頭擺了三個大桌子。

△林醫師和張阿姨與伊福握手。

　　伊福：Yes, after Taipei, I'm going to visit Hong Kong and then Tokyo.
　　（是的，之後我會去香港和東京。）

△米奇受不了了，往飯廳出口走去。

△李媽媽看到米奇要離開餐廳，趕緊牽著米奇的手回到餐桌。

△李媽媽坐在米奇身旁。

△李媽媽一直盯著她的茶杯，不知道該怎麼辦。

△李媽媽看到丹尼和泰德不自在地坐著。

△每個人都不自在靜靜地坐著。

△過了很久，李媽媽站起舉杯。

　　李媽媽：歡迎，歡迎我的好友們今天來參加我孫女的滿月酒。大家
　　都說人生有三喜，我今天要感謝三個人。（Welcome. I'm so happy to
　　see everyone here for my granddaughter's banquet. People say there
　　are three major joys in life. But there are three people I want to thank
　　today.）

△李媽媽轉向米奇。

李媽媽：Mickey，妳是我們李家的恩人。我們李家永遠感謝妳。永遠。（Mickey, thank you. The Lee family will be grateful to you forever.）

△李媽媽轉向丹尼。

李媽媽：Danny，我的兒子，他很勇敢，他不管別人怎麼想，他都勇敢地去做他認為對的事情。你愛媽媽，可是你又怕傷害了媽媽。你愛Tate，愛得這麼深，我懂得，因為媽媽愛過。媽媽以你為傲。你已經勇敢地跨出了你的第一步。去迎接你新的未來吧。（My son Danny. He's very courageous. He always does what he believes is right despite what others might think. I know you love me. You cared and didn't want to hurt me. And you love Tate. Love him so deeply. I understand. Because I've loved once. I am proud of you. You've bravely taken your first step toward a bright future.）

△李媽媽轉向泰德。

李媽媽：（猶豫了一下）Tate，謝謝你，謝謝你照顧Danny和我的孫女。我一直擔心Danny是不是能做一個稱職的父親。現在他有了你，我放心了。我的寶貝 Victoria有你跟Danny作為她的父親是她的福氣。You understand my Chinese?（Tate, thank you for taking care of Danny and my granddaughter. I've always prayed for Danny to be a devoted father. But I've worried that he couldn't do it alone. Now that he has you, I'm comforted that little Victoria will have two devoted fathers.）

泰德：我聽的懂。（I understand.）

李媽媽：太好了。大家開席吧。（Wonderful. Wonderful.）

△張阿姨和林醫師很高興的笑。

△他們轉向丹尼和泰德。

林醫師：Danny，Tate，你們倆到底什麼時候結婚啊？（Danny and Tate, when are you inviting us to your wedding banquet?）

張阿姨：對啊，我們等好久了。你們結婚的時候，我一定去美國一趟。（We've been waiting for a long time. When you two get married, I'll definitely make a trip out to California.）

△丹尼和泰德滿臉吃驚，不知道怎麼回應。他們只好微笑。

張阿姨：你們的女兒好可愛哦。（Your daughter is so cute.）

丹尼／泰德：謝謝，謝謝。（Thank you.）

△伊福舉杯。

伊福：Cheers，恭喜。

△大家乾杯。

183

白天
內景／桃園國際機場
丹尼，泰德，李媽媽，米奇

△李媽媽，米奇，丹尼，和泰德。

　米奇：媽媽，我該走了。（It's time for me to go.）

　李媽媽：謝謝妳。代我問候Daisy、Lily好。（Thank you. Please send my love to Daisy and Lily.）

△丹尼跟泰德和李媽媽抱住米奇。

△擦眼淚，米奇看孩子最後一眼，輕吻她。她將孩子還給泰德。

　米奇：再見。（Bye.）

△米奇揮手再見。

　丹尼：我們也該走了。（It's time for us to go.）

滿月酒
BABY STEPS

△李媽媽親了親嬰兒。

李媽媽：寶貝，要聽daddy的話哦。（Sweetheart, listen to your daddies, okay?）

△李媽媽抱了泰德說再見。

李媽媽：Thank you.（謝謝。）

△丹尼和李媽媽相看，似乎有千言萬語。

丹尼：媽……

△兩人第一次相擁。

李媽媽：到了洛杉磯，別忘了跟媽媽打電話哦。（Don't forget to call when you get to Los Angeles.）

丹尼：妳要好好照顧自己。（Please take good care of yourself.）

李媽媽：我會的。（I will.）

△李媽媽看著丹尼入關，依依不捨，滿臉淚水。

△丹尼和泰德推嬰兒車走向出境區。

泰德：Hey, you okay?（你還好嗎？）

丹尼：I'm good…I'm just happy…I'm so happy.（我很好……很
好……很高興……我真的很高興。）

△他們擁抱。

泰德：Hey, we have a daughter.（我們有一個女兒。）

丹尼：We have a daughter.（我們有一個女兒。）

△兩個年輕的爸爸推嬰兒車慢慢地走向海關……

184

白天
內景／婚禮宴會廳（台北）
丹尼，泰德，李媽媽，小寶寶

△小寶寶的腳步，慢慢地走下紅地毯。

△兩個新郎手牽著兩歲的女兒慢慢地走向李媽媽。

△歡呼的人群，花瓣慢慢飄下。

△李媽媽站在前面的舞台歡迎兩個新郎和她的孫女。

滿月酒
BABY STEPS

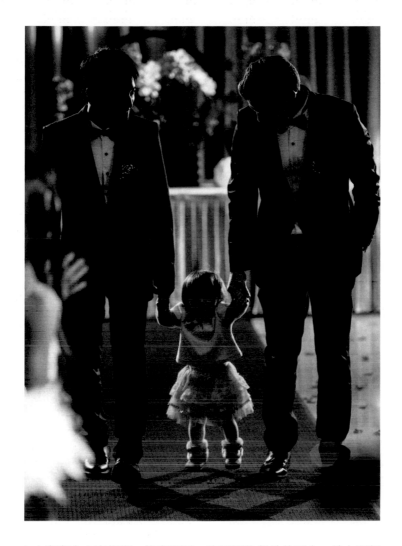

△小寶寶走向李媽媽，抱李媽媽。李媽媽抱起她的孫女，站在兩個
　新郎的旁邊。

△歡呼的人群。

△李媽媽看著丹尼。

△丹尼看著媽媽。

△兩人微笑。

FADE OUT

關於父母們的悠長煩惱，與家的況味

——從電影《東京物語》到《囍宴》《滿月酒》

洪宜君

　　時間是1950年代的日本，一對年老的父母從尾道鄉下坐長途火車來到戰後百廢待興的東京，看望在此定居的兒女；兒女們各自汲汲營生，日常各項瑣碎事務佔滿了時間，無暇與遠道而來的父母產生太多交集。這是日本導演小津安二郎的名作《東京物語》，片中父母在兒女成長後各自成家立業、因時空間隔導致無可避免的疏離感，有著令人不勝唏噓的寫實描繪；時至1990年代的紐約，同性戀兒子為了杜絕在台灣的父母長期逼婚，索性出演一段假結婚戲碼，沒想到年邁父母不辭千里飛抵他的生活，點燃一連串始料未及的未爆彈。《囍宴》造就導演李安對東方親情與孝道的詮釋中、「父親三部曲」裡最令人掛懷的一部。時空轉換，2014年的台北和洛杉磯，在美國工作生活的同志兒子，卻經常往返兩地探望居住台灣的母親，電影《滿月酒》裡，早已得知兒子性向的母親，為了兒子的生子計畫來到美國，與兒子共同開展了一趟漫長曲折的驚奇旅程。

　　即將於2015年上映的電影《滿月酒》，由好萊塢演員出身的導演鄭伯昱自編自導自演，故事充滿自傳成分，卻與《東京物語》、《囍宴》中描述的父母與子女關係主題一脈相承，整部電影架構雖有著向《囍宴》這部李安經典之作致敬的濃厚意味，卻在寫實性方面，開展出新世代的觀察，尤其在同志議題的著墨

上，出自導演切身經歷的故事背景，講述同志在這個世代所面對的新的處境與課題。綜觀三部影片所環繞的主題，「家庭」一向是影史最包羅萬象的源頭，從「家」這個元素衍生的，或親情、或愛情、或夢想等等，無論溫馨或衝突，始終有未竟的故事可供述說。

家庭劇：孝道演進與父親之牆

身為熱愛小津安二郎的影迷之一，李安曾表示《東京物語》為「最偉大的電影之一，或者說是最偉大的家庭劇。它非常的東方，緊緊地抓住我的心。」細細回味《囍宴》的敘事結構，同樣以年老父母來到孩子所居住的陌生地域開展主故事線，隱約可見小津電影在李安思想上留下難以抹滅的刻痕；父母們面對成長為獨立個體的兒女們，或為弱勢、或為強勢的一方，都無可避免地形成一種格格不入的困窘情態；對比於《東京物語》中被子女們左右著去向與動線的老父母，《囍宴》裡的高家二老對兒子而言毋寧是一種強力入侵，反過來宰制了兒子既有的生活軌跡。高父高母迅雷不及掩耳進駐兒子偉同的生活，並未知覺自己已踏入原本完全陌生的兒子的面向領域，而這個面向是相對於遙遠東方而言最為壓抑而無法言論的性主題。身處1990年代紐約的偉同與1950年代的東京年輕人一樣，在大城市的生活並不輕鬆，表面是個成功的年輕地產商，步調快而節奏緊繃，在紐約擁有幾席寸土

寸金之地，卻也同時是一刻不得閒、連休假喘息的時間都不可得的忙碌現代人，並得時時刻刻面對繳不出租金的房客、及各種罰單催繳等瑣碎麻煩；因而他的感情生活相較之下猶如荒漠甘泉，面對對他百般包容的同志愛人賽門，是他唯一真正能放鬆、成為自己的時刻，然而這卻也是最需要對年邁父母隱藏的自我成分，因而在父母面前，乾脆全面將自我刪除，生活空間代換成父親所愛的字畫，飲食也捨棄日常慣吃的西方燭光速食、呈以製作過程繁複的東方佳餚。

　　從《東京物語》對孝道的反思，以至《囍宴》的年代，是猶不得不孝的時代，這個孝，主要蘊含了順──順父母的意，就是孝的最佳實踐：從填寫父母寄來的徵婚表單，以及與相親對象約會，到為了撒一個一勞永逸的大謊而假結婚，在在顯示孝順在東方兒子的思想體系裡不可動搖的上乘位階；這世界可以非常荒謬地充滿如喜宴般逢場作戲的嘻笑怒罵──假新人可以在紐約辦一場勞師動眾的台式婚宴、賓客可以失序地上演滿懷鄉愁的鬧洞房戲碼、而醉酒的男同志可以被假新娘「解放」後陰錯陽差地避免了無後為大的不孝罪責──這世界可以荒謬得令觀眾捧腹大笑，就是不可以真誠面對一項最單純的事實，就是不可以讓父親與兒子進行一場最裸裎相見的對話；儘管結局，一陣陣荒誕不經的風暴襲過偉同的生活後，老父親終究知道了該知道的，孝順兒子以為終究隱藏了該隱藏的，父親和兒子畢竟無法面對面，而是在這交

滿月酒
BABY STEPS

錯的姿態中，取得了對彼此生命的殘念共識。

《東京物語》處理家庭這樣與人心絲絲相扣的主題，仍是一貫小津式的恬淡，飾演父親的笠智眾是個如此寡言、出世的父親，悲喜皆自在，像是一名旁觀的僧侶看待生命的溫情與殘酷；《囍宴》則以鏡頭的節奏感暗喻著父子關係的同與異，在影片裡滿溢的東方氛圍中有種突兀的輕快，如同老父親挺起年邁身軀每日踏著自我鍛鍊的強健步伐，那既是偉同年少時與父親共有的律動，也是獨自生活的自己，每日汲汲營生的飛快腳步。

揮舞著向《囍宴》這部經典影片致敬大旗的電影《滿月酒》，故事架構雖饒富致敬之意，卻也對照反映了世代更迭的寫實層面；在美國洛杉磯工作生活的男同志Danny（鄭伯昱飾）渴望擁有自己的孩子，他在台灣、東方思想極度濃厚的母親（歸亞蕾飾）由於早已得知其性向，一直不敢奢望他能延續家族香火；因此獲知Danny的生子計畫後，立刻滿心歡喜地投入這段漫長且曲折的旅程。然而與Danny生活和諧的同志愛人泰德（Michael Adam Hamilton飾）無法取得養育孩子的共識，同時Danny在全球經濟泡沫的影響中失去了工作，原本單純在美國尋找配對卵子及代理孕母的計畫一波三折，Danny轉而打算尋求較為價廉的其他國家圓夢；母親不認同兒子匆促的便宜行事，對於生子計畫的每一項細節，均插手干預、放大檢視；整個過程因而充滿笑淚交織的母子衝突，而在飽嘗各式各樣的挫折後，母親與兒子也藉由這趟相互

扶持的奇幻旅程，達到孩子對於父母孝道的枷鎖與個體的獨立意識之間，一個微妙的平衡。

《囍宴》裡高大屹立的父親之牆，到了2014年《滿月酒》，已消失無蹤，只幻化成兒時記憶中的一縷淡薄輕煙，而《囍宴》中那位單純易感、隨時能一把鼻涕一把眼淚的脆弱母親，成了新世代兒子仰望的堅毅象徵。同樣由金馬影后歸亞蕾擔綱演出有著同志兒子、卻身處不同世代的母親，亦柔亦剛的精湛演技彷彿帶領觀眾跨越了一道時空門檻，見證了東方兒子與父母之間關係的日益軟化；母親的柔性力量知道孩子的一切，沒有什麼是不能對母親說的，但終究母親也有著原來強硬父親一樣的期望——希望孩子成家、生子，傳承生命。在這柔軟力道下，反叛不再偏激，孝道枷鎖也如緊箍咒如影隨形：孩子們不再是要逃離父母，而是希望能使父母開心，得到父母認同，見到父母永恆的笑容，以自己為傲。因此這裡的孝及順，有了新時代的意義，曾經父母們被時代巨輪牽絆著走、被日常中的柴米油鹽終生煩擾，以致從來無暇思考生命的其他可能，只能依循自己曾認真信仰的一切價值觀，就像《滿月酒》裡，陪著Danny四處奔波執行生子計畫的媽媽，即便已認知兒子的性向許久，仍無助悲歡地說：「我知道你是同性戀，我知道啊！但是……」這樣的對白時至今日，已不再激起兒女們的反逆，取而代之的，卻是一股深沈的、對父母的心疼；孩子們恨不得帶著父母認識這個新時代的所有、恨不得與父母分享

自我最隱私的角落、認識成長過程中，父母或許忽略了的自己獨特的生命價值。

靜觀自得：此刻悲劇，瞬間喜劇

　　喜劇泰斗卓別林曾說：「生活以特寫看是悲劇，以遠景看便成喜劇。」《東京物語》裡不時穿插的小津特有的「榻榻米視角」鏡頭，以及如靜物風景畫般的遠景，正呼應了這一精闢見解。戲劇本在反射人生，無論悲劇或喜劇，都是相互映照，交融而生。出發到東京前的父母，帶著欣喜心情準備行李，怕是有什麼物品糊塗被遺忘了，不想日後在東京無處可去、無家可歸之時，這兩件精心準備的行李卻成了最沈重的包袱。小津靜觀式、平鋪直敘的電影語彙，取代了西方戲劇對悲劇與喜劇的明確劃分，呈現出東方面對生命中接踵而來的事件，所獨具的禪的哲學。這道禪味，在《囍宴》一片裡也中西合璧地體現在導演李安身上，迸發出東西文化的靈光；婚宴進行中，當賓客起鬨要偉同葳葳敬酒的聲浪越形熱烈，兩位西方友人看得面面相覷：「我以為中國人都是柔順、沉默的數學天才？」隱藏在成群賓客中其中一位李安飾演的客人答道：「你正見識到五千年性壓抑的結果！」這如同古希臘戲劇裡置身事外的歌隊般的評論，令人莞爾，也點出一絲旁觀者的禪意。

同樣深受西方文化影響、畢業於美國史丹佛大學政治學系的導演鄭伯昱，在這首部自行創作的電影《滿月酒》裡呈現了與時代脈動吻合、也同時意味著極具爭議性的主題，並選擇以喜劇的形式包覆它；《滿月酒》裡忠實描繪了極入世的喜怒哀樂，彷彿抽開了面對父親的理性之後，子女們大可與感性象徵的母親盡情地同悲同喜，與世俗共鳴，這股掏心掏肺話真情的誠懇，正是melodrama此一亙久不衰的電影類型動人之處。說到底，近看每一個家庭故事，總是重複上演的通俗戲碼，唯遠觀之後，遂成一幕幕撫慰心靈的人間喜劇。

有志一同：家的定義與愛的原力

　　《東京物語》呈現了戰後日本大家庭的崩解，原本群聚共生的家庭成員，紛紛奔走各地組成自己的小家庭，在時代發展巨輪的縫隙中，只求保全僅有的自家核心價值，不管父母或兒女，對這樣的景況或尚且無法接受而感到無奈，卻只能順從適應；到了《囍宴》的近代，父母們終能安然與兒女們分居兩地，過著相安無事、彼此關懷的日子，心心念念只餘象徵性的希冀家族香火延續，代代傳承血脈。

　　《滿月酒》承接了這描寫時代的寫實性，反映出世界對於「家」這一概念，已拓展至前所未有的新疆界，「多元成家」的

滿月酒
BABY STEPS

各種論述使人們跳脫原生家庭的侷限與窠臼，勇於追求自己希望擁有的幸福形式，而非僅能填補家庭既有的期待作為幸福的唯一準則。《滿月酒》裡，Danny所渴望擁有的孩子，不再以「血緣」、而是以「愛」為最終依據；並且通過這趟漫長複雜的生子旅程，帶領自己深愛的母親認識了這樣的全新視界，讓母親終於認知，這個以光倍速變遷的時代，幸福的追求本已不易，唯有愛，是使世界運轉最真實的動能。

《囍宴》片終，偉同、賽門與葳葳一起為高父高母送行，賽門、葳葳、母親皆流下了激動不捨的淚水，母親說：「沒事，我只是高興。」父親點點頭：「我也高興。」而偉同有別於所有人，只是對離別有些惆悵、相對卻面無表情地看著二老的背影，那或許是出於圓滿了父母心願的如釋重負，也或許是對父親終究沒能坦承接納真正的自己感到遺憾。而《滿月酒》終場，Danny與所有人辭行後，不禁流下了男兒淚，微笑地對泰德說：「I am just happy...」觀眾彷彿隨著Danny這一趟旅程結束，終於看見世界彌補了《囍宴》裡，偉同所缺失的笑容與滿足。

在電影特效充斥、講究鏡頭語言繁複多變的現代，《滿月酒》這樣一部以樸實的手法講述一個真誠動人故事的電影，仍不失其曖曖內含的光輝。

洪宜君

台灣高雄人，輔仁大學法語系畢業。從事編劇與電影製片業，曾參與電影《西門町》、《他沒有兩個老婆》、《滿月酒》等片之拍攝及製作，現為紀錄長片《她們的好孕時光》製片。

花絮
BEHIND
THE SCENES

A　劇組在洛杉磯Runyon Canyon山上等待日落的光線。

B　終於等到最適合拍攝的光影,從山頂可以俯瞰整個洛杉磯。

C　在洛杉磯一隅拍攝仿印度的場景,劇組花了許多時間遍尋印度的計程車。

A C

B

A 劇組在洛杉磯攝影棚開鏡的第一天，導演既開心又緊張。

B 劇組花了近二個小時在車上架設攝影機。

C 洛杉磯丹尼家的場景。

滿月酒
BABY STEPS

<table>
<tr><td>A</td><td>B</td></tr>
<tr><td></td><td>C</td></tr>
</table>

A 《滿月酒》電影在洛杉磯正式簽訂台美合作合約。

B 台北的電影開鏡儀式。

C 在桃園機場拍攝感人的告別戲碼。

滿月酒
BABY STEPS

A	B
	C

A 感謝同志團體支援電影的拍攝。
B 在台北車站大廳拍攝外傭與同鄉聚會的場景。
C 如同家人的劇組成員，台北的戲份終於殺青。

滿月酒
BABY STEPS

A 華航提供模擬機艙場景拍攝。
B 丹尼和泰德跟著女兒的小腳步走上紅毯。
C 導演專注看著螢幕檢視拍攝的結果。

滿月酒
BABY STEPS

A 在台北拍攝仿曼谷代理孕母中心場景，米奇對於協助丹尼和泰德生孩子的事，心理掙扎不已。

B 情商酷兒影展的創辦人林志杰客串曼谷的婦科醫生，演技一鳴驚人。

C 莫愛芳與Michael在拍戲的空檔忍不住逗弄現場年紀最小的臨演Emilia（出生21天）。

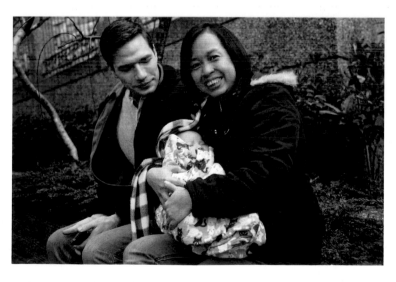

分鏡畫&劇照

滿月酒
BABY STEPS

導演鄭伯昱於拍攝前,已先用電腦細膩繪製各場景的分鏡圖;
以下擷取四組分鏡圖與實際演出時的劇照,供讀者對照呼應。

滿月酒
BABY STEPS

花絮

演職員名錄

出品公司

唐盟國際影視股份有限公司

Tang Moon International Productions Co., Ltd.

The Baby Banquet Film, LLC

西影文化傳媒有限公司

Western Movie Cultural Media Company, Ltd.

三和娛樂國際有限公司

Three Dots Entertainment Co., Ltd.

美國佳夢地國際企業集團

Charmante International Group U.S.A.

編劇／導演

鄭伯昱（Written and Directed by Barney Cheng）

出品人（Presented by）

徐立功 Li-Kong Hsu

卓淑姬 Shu-Chi Cho

黃漢宇 Han-Yeu Huang

林友善 Alan Hibdon

曾國榮 Michael Tang

魏巍 Wei Wei

監製（Executive Producers）
　　徐立功 Li-Kong Hsu
　　葉育萍 Michelle Yeh

製片人（Producer）
　　徐立功 Li-Kong Hsu
　　Stephen Israel
　　藍大鵬 Ta-Peng Lan

總策劃（Associate Producers）
　　楊惠怡 Hui-I Yang
　　甄娜麗 Anabela Voi You
　　琶爾克王卡特 Park Walkup

領銜主演（Starring）
　　歸亞蕾 Ah-Leh Gua
　　鄭伯昱 Barney Cheng
　　Michael Adam Hamilton
　　莫愛芳 Love Fang

聯合主演（Co-Starring）
李沛旭 Patrick Lee
李相林 Siang-Lin Lee

特別演出 （Co-Starring）
丁也恬 Elten Ting
王滿嬌 Man-Chiao Wang
林志杰 Jay Lin
Meera Simhan
Jason Stuart
Tzi Ma

滿月酒
BABY STEPS

Nicole Arbusto（美國選角 Casting）
洪宜君 Yi-Chung Hung（台灣選角 Casting）
楊振邦 Kenneth Yeung（攝影指導 Director of Photography）
鄭靄雲 Ai-Yun Cheng（台灣美術指導 Production Designer）
Anthony Stabley（美國美術指導 Production Designer）
顧曉芸 Hsiao-Yun Ku（剪接指導 Editor）
黃嬿 Yen-Chun Huang（台灣造型設計 Costume Designer）
Stephanie McNair（美國造型設計 Costume Designer）
蕭百鈞 George Shaw（音樂 Composer）

杜篤之 Duu-Chih Tu（聲音指導 Sound Design）
陳清和 Ching-Ho Chen（台灣執行製片 Line Producer）
Ian Christian Blanche（美國執行製片 Line Producer）

演員（Cast）
出場順序（in order of appearance）

李媽媽 Ma	歸亞蕾 Ah-Leh Gua
泰德 Tate	Michael Adam Hamilton
丹尼 Danny	鄭伯昱 Barney Cheng
小男孩 Little Boy	張賀鈞 Louis Chang-Johnson
蓋瑞 Gary	李沛旭 Patrick Lee
辛迪 Cindy	李相林 Siang-Lin Lee
張阿姨 Auntie Chang	王滿嬌 Man-Chiao Wang
張先生 Uncle Chang	楊政宗 Zheng-Zong Yang
華華 Hua Hua	黃建豪 Jian-Hao Huang
微微 Wei Wei	高麗婷 Li-Ting Gao
小嬰兒 Little Baby	劉亦勛 Yi-Xun Liu
林醫師 Dr. Lin	丁也恬 Elten Ting
米奇 Mickey	莫愛芳 Love Fang
米奇的朋友 Mickey's Friends	宋小珍 Xiau-Zhen Sung
	歐秀溱 Siu-Cen Ou
	陳妍蓁 Tia Chen
	張秋琴 Chiu-Chin Chang
	張華妮 Fanny Chang
代理孕母 East L.A. Surrogate	Lauryn Nicole Hamilton
大流氓 Thug	Howard Eigenberg
金髮男孩 Little Blonde Boy	Joshua Ryder Hamilton
伊福 Yvette	Yvette Mercedes
代理孕母 Friendly Surrogate	Jillian Peterson
特麗沙 Tekisha	Nadège August
小丹尼 Young Danny	游皓喆 Hao-Zhe You
年輕媽媽 Young Ma	丁家樂 Jia-Le Ding
護士 Fertility Nurse	Helena Apothaker
新聞播報員 News Announcer	楚杰生 Jason Chue
瑞吉 Raj	Aalok Mehta
Gupta醫生 Dr. Gupta	Meera Simhan
印度代理孕母 Indian Surrogate	Jagruti Gajanan Saraf
生育醫生 Dr. Schwartz	Jason Stuart

滿月酒
BABY STEPS

朱莉 Julie	張慧恩 Justine Ruedas
朱莉的爸媽 Julie's Parents	張之潔 Phoebe Chang
	慕倫 Javier Ruedas
林先生 Mr. Lin	Tzi Ma
哭泣女傭 Crying Housekeeper	莊清珠 Diana Liu
卵子捐贈者 Asian Egg Donor	Hong Lei
小女孩 Asian Girl	Kya Dawn Lau
醫生 Fertility Doctor	黃秀媚 Xiu-Mei Huang
卵子捐贈者 San Diego Egg Donor	Ellie Jameson
胚胎專家 Embryologist	周志任 Chih-Jen Chou
移民官 AIT Agent	譚璧德 Peter Dernbach
檢查官 Officer Gonzalez	Matt Orduna
檢查官 Officer Jones	Chrisanne Eastwood
登機廣播 LAX Announcer	Rebecca Dennis
華航空服員 Flight Attendants	蕭如萍 Ju Ping Hsiao
	趙人右 Jen Yu Chao
曼谷醫生 Dr. Sukuvanich	林志杰 Jay Lin
醫生 Obstetrician	王靖雅 Chingya Wang
丹尼和泰德的女兒 Baby Victoria	陳瑀訢 Emilia Madison Woolf
賓客 Banquet Guest	鄭子昱 Gary Cheng
丹尼和泰德的女兒（2歲） Little Victoria（2 years old）	Molly Ricca

製片總監 Production Supervisor	Preston Clay Reed
製片主任 Unit Production Manager	Nick Andrus
製片協調 Production Coordinators	Mike Montgomery
製片助理	陳仕國 Shi-Guo Chen
Assistant Production Supervisors	洪宜君 Yi-Chung Hung
	陳振瑋 Chen-Wei Chen
	Jon Farrell
台灣副導演 First Assistant Directors	王靖雅 Chingya Wang
	于欽慧 Angel Yu
美國副導演 U.S. First Assistant Director	Will Lamborn

243

演員出
場順序

2nd Assistant Director	John Alan Thompson
2nd 2nd Assistant Directors	Anthony Hanna
	Jake Lehman
美國執行美術 Art Director	Candi Guterres
台灣執行美術 Assistant Art Directors	吳志強 Chih-Chiang Wu
	吳芊媚 Qian-Mei Wu
道具師 Property Masters	蔡坤益 Kun-Yi Cai
	Joshua Bramer
道具 On Set Dresser	Tony Wiley
美術助理 Art Department Coordinator	Dominique Curry
道具 Set Dressers	Rafael Alvarez
	Jenna Serrano
	Priyanka Singha
	Ashley Medrano
	Andre Rivera
置景 Lead Man	Jacob T. Riley
圖像 Graphics	Nina Dior
	Christine Hsu
	Robert McAvinue
美術助理 Buyer	Dana Hunt
置景 Carpenter	Derek G. Riley
畫家 Fine Artist	Tashina Suzuki
原創藝術作品 Original Artwork by	Justine Ruedas
	David O'Hanlon Kepner
第一攝影助理 First Assistant Camera	Erin Olesen
第二攝影助理 Second Assistant Camera	謝政諭 Ken Hsieh
	Kristina Lechuga
第三攝影助理	吳宗哲 Steve Wu
	Additional Second Assistant Camera
	Danny Brown
	Rebecca Carpenter
	Matthew Knudsen

	Matthew Parent
	Fernando Zacarias
場記 Script Supervisors	卓姿吟 Zi-Yin Zhuo
	Taylor Chen Travers
現場錄音 Production Sound Mixers	林秀榮 Xiu-Rong Lin
	Rebecca Chan
錄音助理 Boom Operators	施均耀 Chun-Yao Shih
	Eric Miller
	Luis Molgaard
	Scott Hardie
服裝助理 Key Costumers	黃琮閔 Mel Huang
	Christina Matthews
造型助理 Assistant Costume Designer	歐昱姍 Yu-Shan Ou
梳化妝 Key Hair & Makeup Artists	許淑華 Shu-Hua Hsu
	Jeremy Bramer
梳化助理 Assistant Hair & Make-up	劉鳳琪 Feng-Chi Liu
	莊詩涵 Chin-Han Chuang
	Henry Sanchez
燈光指導 Gaffers	袁立榮 Leon Yuan
	Christopher Williams
燈光第一助理 Best Boy Electric	沈源 Yuan Shen
	Chris Ford
燈光第二助理 Company Electric	廖天榮 Tien-Jung Liao
	李正杰 Zheng-Jie Lee
	Kenneth M. Chernow
	Mike Swiatek
	Daniel Bernard
電工師 Lighting Technicians	劉繼鴻 Ji-Hong Liu
	Kenneth Marc
攝影升降機操作 Key Grip	Justin Bernard
燈光助理 Best Boy Grip	Angel Villarreal
攝影升降機操作 Company Grip	Mikey Davis

滿月酒
BABY STEPS

	Dylan Johnson
歸亞蕾助理 Assistant to Ah-Leh Gua	李瑋芳 Angel Lee
場務 Key Set Production Assistant	Jake Lehman
場務 Production Assistants	瞿書勇 Shu-Yong Qu
	王正山 Zheng-Shan Wang
	李健群 Jian-Qun Li
	Shelby Adair
	Dylan Catherina
	Ross Chapman Dyer
	Angela Leum
	Aaron Maske
	Andrew Maske
	Danica Morrison
	Isaac Paz
	Daniel Perea
	Jana-Maria Shumaker
	Nathan Warburton
	Ryan Wilmot
	Elizabeth Worley
台北同志遊行攝影組	廖敬堯 Ching-Yao Liao
Taipei Pride 2nd Unit	倪彬 Ni Pin
	謝欣榮 Peter Hsieh
側拍 BTS Videographers	張雅竹 Ya-Chu Chang
	Joshua Applegate
後期統籌 Post Production Supervisor	胡仲光 Tony Hu
後期協調 Post Production Coordinators	李松霖 Sony Lee
	翁碧菱 Elisa Wong
行政流程 Post Administrative Manager	陳玉清 Natalie Chen
檔案管理 Data Management	楊淑媛 Tereasa Yang
	謝明嘉 Ming-Chia Hsieh
	劉韋廷 Zo Liu
	陳致宇 Gloria Chen

	Matthew Parent
Avid 系統整理 Assistant Editors	陳映文 Doris Chen
	謝慧琦 Hui-Chi Hsieh
	任哲勳 Josh Ran
檔案編輯師 Data Match	李彰賢 Chang-Hsien Lee
	王思寒 Szu-Han Wang
	邱于瑄 Yu-Hsuan Chiu
聲音製作 Post Production Sound	聲色盒子有限公司 3H Sound Studio Ltd.
聲音指導監督 Sound Design Supervisor	杜篤之 Duu-Chih Tu
聲音後期聯繫 Post Sound Coordinators	江連真 Lien-Chen Chiang
	宋佾庭 Yi-Ting Sung
聲音剪接 Sound Editors	江連真 Lien-Chen Chiang
	劉小草 Agnes Liu
	杜亦晴 Yi-Ching Du
	劉小蝶 Kelsey Liu
	陳姝妤 Shu-Yu Chen
	宋佾庭 Yi-Ting Sung
	陳晏如 Yen-Ju Sylvia Chen
	杜則剛 Tse-Kang Tu
同志遊行配音 Pride Parade Voices	許彥鈞 Matthew YC Hsu
	王靖雅 Chingya Wang
ADR錄音 Editors	江連真 Lien-Chen Chiang
	Joe Milner
Foley 音效 Foley Artists	江連真 Lien-Chen Chiang
	杜亦晴 Yi-Ching Du
混音 Final Mixers	杜篤之 Duu-Chih Tu
	吳書瑤 Shu-Yao Wu
ADR錄音室 ADR Recorded at	聲色盒子有限公司 3H Sound Studio Ltd.
	Puget Sound
混音錄音室 Mixing Studio	聲色盒子有限公司 3H Sound Studio Ltd.
Legal Services Provided by	Reed Smith
音樂監督 Music Supervisor	關子慧 David Quan

演員出
場順序

滿月酒
BABY STEPS

字幕翻譯 Subtitles	林友善 Alan Hibdon
	鄭伯昱 Barney Cheng
財務 Production Accountant	朱玉如 Yu-Ju Chu
	楊建斌 Jan-Pin Yang
	鄭文昱 Victoria Cheng
劇照 Still Photographers	李欣哲 Hsin –Che Lee
	Matthew Parent
美國臨演選角 U.S. Background Casting	Central Casting
餐飲服務 Catering by	Rise & Shine Catering
後期製作 Post Production Provided by	台北影業股份有限公司
	Taipei Postproduction
2D視覺特效技師 Visual Effects by	鄭智洪 Linus Cheng
片頭設計 Title Design	鄭智洪 Linus Cheng
片名題字 Title Chinese Calligrapher	郭晉銓 Jin-Quan Guo
片名設計 Title Sequence Design	朱益華 Yi-Hau Chu
調光師 Color Timer	宋義華 Rick Sung
調光助理 Color Grading Assistant	李依頻 Yi-Pin Lee
片尾設計 End Credits Design	鄭智洪 Linus Cheng
DCP數位編碼 Digital Cinema Encoding	溫駿嚴 Tim Wen
	吳宜豐 Kevin Wu
	王素禎 Sun-Chen Wang
	劉加宥 Jerry Liu
	梁承宗 Cheng-Zong Liang
音樂製作 Music Produced and Mixed by	蕭百鈞 George Shaw
單簧管 Clarinet	蕭百鈞 George Shaw
音樂實習 Music Intern	黃婕 Jackie Hwang
攝影及燈光器材	Red Eye Rental
	Video & Film Production Services by
	Old School Camera
	永祥影視器材有限公司
	Yung Siang Video & Film Co. Ltd.
	新彩廣告事業有限公司 Hsin Tsai Ad Co.

	阿榮企業公司 Arrow Cinematic Group
	異能影業器材有限公司 Elan Visual Equipment Enterprise Company, Ltd.
	Cineworks
	The Cooperative
Studio Teachers provided by	Stella Pacific Management
車輛調度 Transportation by	Suppose U Drive
	Go Rentals
財務管理 Payroll Services by	NPI Entertainment Payroll, Inc.
行銷團隊 Marketing Department	華聯國際多媒體股份有限公司 Hualien Media Int'l. Co. Ltd.
發行處總監 Distribution Director	陳惠玲 Josephine Chen
發行處經理 Distribution Manager	周　悌 Ti Chou
發行處專員／業務企劃 Distribution Coordinator/Sales	王鴻碩 House Wang
發行處副理／公關 Distribution Assistant Manager/PR	陳慶宇 Eddie Chen
發行處專員／公關 Distribution Coordinator/PR	余姿嫻 Fish Yu
發行處專員／公關 Distribution Coordinator/PR	賴潔如 July Lai
發行處副理／整合行銷 Distr. Asst. Manager/Integrated Marketing	楊慈萱 Jasmine Yang
發行處專員／整合行銷 Distr. Coordinator/Integrated Marketing	林怡臻 Emma Lin
發行處助理 Distribution Assistant	王文妤 Cindy Wang

釀時代13　PH0165

 滿月酒
　　　——電影書

編劇/導演	鄭伯昱
責任編輯	鄭伊庭
圖文排版	李孟瑾
封面設計	楊廣榕

出版策劃	釀出版
製作發行	秀威資訊科技股份有限公司
	114 台北市內湖區瑞光路76巷65號1樓
	電話：+886-2-2796-3638　傳真：+886-2-2796-1377
	服務信箱：service@showwe.com.tw
	http://www.showwe.com.tw
郵政劃撥	19563868　戶名：秀威資訊科技股份有限公司
展售門市	國家書店【松江門市】
	104 台北市中山區松江路209號1樓
	電話：+886-2-2518-0207　傳真：+886-2-2518-0778
網路訂購	秀威網路書店：http://www.bodbooks.com.tw
	國家網路書店：http://www.govbooks.com.tw
法律顧問	毛國樑　律師
總 經 銷	聯合發行股份有限公司
	231新北市新店區寶橋路235巷6弄6號4F
	電話：+886-2-2917-8022　傳真：+886-2-2915-6275

出版日期	2015年5月　BOD一版
定　　價	350元

國家圖書館出版品預行編目

滿月酒（電影書）/ 鄭伯昱作. -- 一版. -- 臺北
市：釀出版, 2015.05
　　面；　公分. -- (美學藝術類 ; PH0165)
BOD版
ISBN 978-986-5696-99-3 (平裝)
1. 電影片

987.83　　　　　　　　　104005338

讀者回函卡

感謝您購買本書，為提升服務品質，請填妥以下資料，將讀者回函卡直接寄回或傳真本公司，收到您的寶貴意見後，我們會收藏記錄及檢討，謝謝！如您需要了解本公司最新出版書目、購書優惠或企劃活動，歡迎您上網查詢或下載相關資料：http:// www.showwe.com.tw

您購買的書名：_____

出生日期：_____年_____月_____日

學歷：□高中 (含) 以下　　□大專　　□研究所 (含) 以上

職業：□製造業　□金融業　□資訊業　□軍警　□傳播業　□自由業
　　　□服務業　□公務員　□教職　□學生　□家管　□其它____

購書地點：□網路書店　□實體書店　□書展　□郵購　□贈閱　□其他

您從何得知本書的消息？

　　□網路書店　□實體書店　□網路搜尋　□電子報　□書訊　□雜誌

　　□傳播媒體　□親友推薦　□網站推薦　□部落格　□其他_____

您對本書的評價：(請填代號　1.非常滿意　2.滿意　3.尚可　4.再改進)

　　封面設計____　版面編排____　內容____　文／譯筆____　價格____

讀完書後您覺得：

　　□很有收穫　□有收穫　□收穫不多　□沒收穫

對我們的建議：_____

11466
台北市內湖區瑞光路 76 巷 65 號 1 樓

秀威資訊科技股份有限公司　　　收
BOD 數位出版事業部

⋯⋯⋯⋯⋯⋯⋯⋯⋯⋯⋯⋯⋯⋯⋯⋯⋯⋯⋯⋯⋯⋯⋯⋯⋯⋯

（請沿線對折寄回，謝謝！）

姓　　名：_____　年齡：_____　性別：□女　□男

郵遞區號：□□□□□

地　　址：_____

聯絡電話：(日) _____ (夜) _____

E-mail：_____